圖像說故事與視覺敘事

威爾·艾斯納 著　　蔡宜容 譯

GRAPHIC STORYTELLING
AND VISUAL NARRATIVE

PRINCIPLES AND PRACTICES FROM THE LEGENDARY CARTOONIST

Will Eisner

A Will Eisner Instructional Book

來學用漫畫說故事吧！

　　我一直都覺得，漫畫是說故事最好的載體。它比純文字的小說更親切，同時因為可以同時運用文字、圖畫、分格等工具，能使用的技巧更多元，再加上成本遠比影視作品低廉，因此在故事 IP 的養成上，漫畫能夠孕育、嘗試的可能性更多，很適合做為大投資的電影和電視的前哨戰。

　　在這個故事為王的時代，學習如何說故事的技巧愈來愈重要。我自己學東西，最喜歡的方式都是尋找源頭，理解一門技術發展的脈絡，知道它誕生時是什麼模樣、過程中經過什麼演變、遇到哪些問題、經歷了哪些技術的創新，才漸漸變成了今天我們看到的樣子。

　　為什麼需要這麼麻煩呢？因為知道前人做過什麼，你才知道自己是在走老路還是在創新。就像書中第四章提到畫家如何模仿大自然生物來畫不同性格的角色，以及同樣是刀，不同企圖下會畫成不一樣的樣子，我覺得這是非常有意思的。你不一定要依循傳統，但對傳統有所理解，才知道我們該怎麼創新。

　　這本《圖像說故事與視覺敘事》，書中的例子雖然看起來頗有年代感，但卻是紮紮實實的把美國漫畫從最原始的狀態如何走到今天的軌跡表現出來，並且讓我們看到好萊塢影視與漫畫之間，在分鏡上的相互影響與演進，為這一門技藝帶來更深入的學習與養分。

東默農
編劇講師

探索視覺敘事的巧妙

　　對一個喜歡看漫畫的人來說，「敘事」相當於讓讀者理解劇中邏輯的存在。尤其如果還要配合人物和背景不會動的圖紙，「敘事」又等同於講解故事以及角色動機的旁白。此外，隨著時代改變，漫畫議題也愈來愈複雜和多元，「敘事」還能藉此架構起世界觀、不同作品間的聯動，使其變成一種手法。

　　「敘事」會隨著角度有著不同的作用，甚至還能隨著紙本藝術，創造許多特殊用法，藉此凸顯編劇和畫家厲害之處。像我個人很喜歡的一種「敘事」方式，是整本漫畫沒有對白，只靠著圖片張力，就能讓讀者清楚理解劇情架構和角色心境的做法。因為這代表著讀者已經對這個角色有一定的熟悉，而編劇撰寫的劇情主題非常清楚明瞭，完全不需文字解釋，搭配的畫家也一定跟編劇相當有默契，如此才能只用圖片闡述搭檔想要表達的劇情。

　　這本《圖像說故事與視覺敘事》一書，完全講述了「敘事」的重要性與巧妙之處，我認為不只漫畫作者，在動畫、影集、電玩和電影等相關產業的工作者，都能透過此書學習到很多東西。

<div style="text-align:right">

方世欽（POPO）
歐美流行文化產業分析專家 / 美漫達人

</div>

目次

原版編者序

威爾・艾斯納有意使《圖像說故事與視覺敘事》（Graphic Storytelling and Visual Narrative）和他的另外兩本教學書成為「活」的教材，讓讀者願意珍藏，並能派上用場。承續這項精神，在艾斯納離開人世之後，此書由 W.W. 諾頓公司重新出版。這是首次由不同出版社接手，並整合了內文中新增的修改變動，以表對艾斯納的敬意。

這本書和艾斯納的另一本教學書：《漫畫與連環畫藝術》（Comic and Sequential Art）原本是由名為 Poorhouse Press 的小出版商發行，艾斯納自己兼職經營該出版社，而他已故的兄弟彼得則在退休數年後成為主要負責人。艾斯納不僅是一流的創作者，也是胸懷抱負的商人，他決定自己出版教學書籍，以此在漫畫產業的各個面向都占有一席之地。（艾斯納教學三部曲的最後一本《Expressive Anatomy for Comics and Narrative》在其辭世後才首次出版。）

艾斯納本人其實只負責了 Poorhouse Press 的編輯工作，其餘所有圖像小說、雜誌與漫畫書的發行與設計，皆交由美國國內外專業團隊負責處理。在他漫長的漫畫職涯中，他並未真正經營過出版事業。因此，原本 Poorhouse 的版本雖然再刷了幾十次，證明了銷售上的成功，但缺乏現今精密掃描器與專業藝術指導的輔助，使得印刷品質不佳。多數的插畫，包括艾斯納自己的作品在內，都只使用簡易的複印紙拼貼排版，或是以差強人意的影印本交付 Poorhouse 印製，轉印出來的效果非常不好。

在這本全新的諾頓版本中，我們從現在所有能夠取得的資料裡，直接掃描讀取艾斯納的原始作品（其他藝術家的作品我們也採用相同做法）。有些部分我們選用了不同於原書的圖片，包括艾斯納刪除不用的遺珠作品。書中增加了四個「側邊欄」，以現代藝術做為範例圖解說故事的原則。

為承襲艾斯納的意願，我們更新了書中的內容，移除過時的元素，以反映現在的漫畫產業與科技趨勢。此外，也修正了文法錯誤，並新增一些句子以確保說明清楚。瑪格麗特・馬隆尼（Margret Maloney），在羅伯特・威爾（Robert Weil）與盧卡斯・惠特曼（Lucas Wittmann）的監修下，為此版本添加了真知灼見的編輯。由於美國卡通研究中心（The Center for Cartoon Studies）詹姆斯・史登恩（James Sturm）的加入，書中許多元素交付給黑眼設計公司（Black Eye Design）在漫畫領域有豐富經驗的卓越設計師蜜雪兒・

佛拉娜（Michel Vrana）與才華橫溢的書籍設計師葛蕾絲·鄭（Grace Cheong）更新並改善版面設計。

最後必須感謝安與卡爾·艾斯納（Ann Eisner and Carl）、南西·葛洛柏（Nancy Gropper）的指導與對本書全力的支持與肯定。我們有信心，連作者艾斯納本人肯定都會對這本作品感到滿意。

Denis Kitchen

丹尼斯·肯契恩（Denis Kitchen）

作者序

　　在前書《漫畫與連環藝術》中，我陳述漫畫形式的原則、概念與結構，以及這門技藝的基本原理。而這本書，我想要處理的則是用圖像說故事的任務與過程。

　　藝術家嘗試透過意象說出故事的要義，這不是什麼新鮮事。大衛・貝羅納（David Beronä）在 1995 年 7 月號的《書人週刊》（Bookman's Weekly）裡的文章裡對此進行了一番歷史回顧。他舉出幾位重要的木版畫家，在我看來，他們是開創現代圖像說故事的先鋒。為《葉子日報》（La Feuille）作畫的比利時政治卡通畫家法朗士・麥瑟黑爾（Frans Masereel）率先創作「無字小說」。他於 1919 年出版小說《激情之旅》（Passionate Journey），這本書由一百六十九幅木板畫構成，最近一次再刷是 1988 年由企鵝出版社（Penguin Press）在紐約發行。該書由知名作家湯瑪斯・曼（Thomas Mann）作序，他叮囑讀者接受「圖像節奏的吸引……以及前所未有、深刻且純粹的衝擊。」麥瑟黑爾接著創作超過二十本「無字小說」。接著投入創作的有德國畫家奧圖・努克爾（Otto Nückel），他的圖像小說《命運》（Destiny）於 1930 問世，由法拉爾＆里內哈特出版社（Farrar & Rinehart）在美國出版。

　　大概在同一個時期，林德・瓦德（Lynd Ward）也開始創作木刻形式的圖像小說。他處理人類生命中的靈性旅程。在連續出版六本作品之後，瓦德為此種形式結構奠定了紮實的基礎，更具意義的是他投注心力在這類主題並引發迴響。這些深沉的主題為激勵了漫畫書的遠大抱負。本書節錄實例中也包括瓦爾德的作品。

　　1930 年，才氣縱橫的美國卡通畫家米爾特・格羅斯（Milt Gross）推出諷刺圖像小說：《渣男現世報》（He done her wrong），這是一本以無字卡通畫戲仿古典小說的作品。儘管格羅斯並不特意標榜文學性，也不像麥瑟黑爾、努克爾、或瓦德一樣懷抱著嚴肅主題的意圖，卻採用了同樣的表現形式。這本小說在 1963 年由戴爾圖書（Dell Books）以口袋書的形式再次印刷出版。這時，漫畫書的江山底定。1959 年我同事哈維・庫茲曼（Harvey Kurtzman）推出他的全新漫畫書《叢林奇譚》（Jungle Books），為這領域開闢了一片新天地。

漫畫的本質正是由圖畫構成的視覺媒介。雖然文字是重要環節，但漫畫的描述與敘事，主要仍仰賴世人普遍能夠理解的圖畫，並透過純熟的技藝，展現模仿或誇大現實的意圖。成果往往極度專注於圖像元素，頁面版型、高度衝擊的效果、驚人的描繪技巧、震撼奪目的色彩都會壟斷創作者的注意力，因此導致作家與漫畫家偏離了說故事結構的紀律，全神貫注在包裝上。於是，圖像掌控了寫作，成品則淪於文學速食。

雖說畫作不得不在視覺層次上達到一定高度以吸引注意，我仍舊認為故事才是漫畫最關鍵的元素。這不只因為故事是安置所有藝術作品智識內涵的框架，更重要的是，它讓作品得以存續。對於向來被視為青少年消遣讀物的媒介來說，這無疑是令人卻步的挑戰。又基於一個殘酷的現實，那就是漫畫的圖畫與包裝往往是誘發讀者主要迴響的原因，因此也增加了上述挑戰的複雜性。無論如何，漫畫媒介是一種文學／藝術形式，而隨著形式發展愈趨成熟，漫畫更急切渴望被認可為具有「正當性」的媒介。

傳統個人包辦漫畫產製的方式已經日漸由一整個工作團隊取代（漫畫作家、繪者、墨線師、上色師與嵌字師）。作家與漫畫家承擔說故事的責任，一般說來工作團隊必須全員投入，對故事的呈現具備團隊意識。在我進行漫畫創作時，寫作並非只是文字應用，因為漫畫是無縫接合的混合體，寫作涉及其中各個元素，最終成為整體藝術形式機制的一部分。

《圖像說故事與視覺敘事》這本書主要聚焦在對於圖像敘事的基本了解。本書將深入探究如何用漫畫媒介說故事，並且分析漫畫的基本應用。

威爾．艾斯納

謝辭

本書的問世歸功於過去十八年來，我在紐約市視覺藝術學院「連環藝術」課堂上的學生。他們對卓越表現的追求及對媒介的興趣促使我集中心力，專注於說故事的學問，及其在文學／藝術形式中扮演的角色。

感謝編輯戴夫‧施萊納（Dave Schreiner）純熟的編輯技巧與耐心。他在漫畫書籍領域擁有多年經驗，一直以來提供了非常寶貴的協助。

感謝我的妻子安（Ann）貢獻許多時間給我後勤支援，感謝她始終懷抱興趣與無盡的包容。

感謝我的兒子約翰（John）包辦大部分的基本研究工作，支撐書中許多普遍性的假設與推論，再次向你致意。

感謝支持我的一群同行，尼爾‧蓋曼（Neil Gaiman）、史考特‧麥克勞德（Scott McCloud）、托馬斯‧英格（Thomas Inge）與露西‧卡斯威爾（Lucy Caswell），感謝他們慷慨投注時間閱讀初稿，並提供思慮周詳的看法與建議，謹致謝忱。

前言

在我們的文化裡，電影與漫畫是透過意象傳達故事的主要工具。兩者皆使用配置有序的圖像與文字或對話。電影與劇場早已確立其做為文學媒介的資格；而漫畫邁入大眾領域的應用已經超過一個世紀，卻仍是令人心存疑慮的文學媒介，費盡心思爭取認可。

二十世紀下半葉，辨識與閱讀的識讀能力（literacy）經歷了一次定義的修改。由於對文本閱讀能力要求較低的科技持續進展，使得溝通中運用圖畫的比例與日俱增。從路標到機械的使用說明，都以意象輔助文詞，有時候甚至取而代之。視覺識讀能力確實成了溝通所需的技能裝備之一，而漫畫正位於此一現象的核心。

之後的六十年間，這種卓越的閱讀形式在我們熟悉的漫畫書包裝下，在美國興起並奠定基礎。漫畫書的素材，從最初只是出版前報章連載漫畫的彙編，快速演化成完整的原創故事，接著發展為圖像小說。這種最終的排列組合，對繪者與寫作者的文學造詣與品味提出前所未有的強烈要求。

漫畫因為容易閱讀，應用上總是跟識讀力較低、智識程度有限的族群連結。誠然，長久以來漫畫的故事內容總是迎合觀眾胃口，許多創作者也仍然僅僅滿足於使用刺激感官的暴力圖像。也難怪一直以來，教育當局對漫畫這種媒介的鼓勵與接受程度都稱不上熱烈。

主導傳統漫畫形式的繪畫技藝，對形式本身的重視遠勝於文學內容。因此，漫畫做為一種閱讀形式，總是被當成對識讀力的威脅；這也不足為奇，因為對識讀力奠定傳統定義的時代早在電影、電視、網路普及之前。

馬歇爾·麥克魯漢（Marshall McLuhan）與昆汀·菲奧雷（Quentin Fiore）在深具影響力的《媒體即訊息》（The Medium Is the Message）一書中指出，「人們依賴媒體溝通，形塑社會的是媒體的本質，而不是其溝通內容。」這也是漫畫的命運。漫畫的多彩與圖像化的格式，就預示了簡單的內容。

1967 到 1990 年間，可以看見漫畫開始朝文學性的內容邁進。從事地下運動對抗主流的繪者與寫作者以直接發行的方式，率先出擊。接著，漫畫雜誌專賣店如雨後春筍一家接著一家開，為更多不同面向的讀者提供更方便的入手管道。漫畫媒介自此步入成熟期。終於，漫畫開始處理一向被認為屬於文字、劇場、或電影領域的主題。自傳、社會抗爭、以現實人際關係與歷史為基礎的議題如今都成為漫

畫的主題。表述成人議題的圖像小說激增，讀者平均年齡提升，接受創新與成熟議題的市場也隨之擴張。伴隨著這些改變，一群具有豐富創作經驗與才華的人被這個媒介吸引，相對地也提升了它的標準。

在這樣的環境氛圍中，漫畫書遭受來自文學評論者的非議，他們舉棋不定，無法確認漫畫是否能夠妥善處理嚴肅議題。這種普遍的心態對漫畫的接受度產生負面影響。

這是漫畫書繪者與寫作者面臨的挑戰的縮影，他們必須在我們的文學文化中找到定位。以漫畫形式表述「嚴肅主題」可以做到什麼程度，這是一個進行中的挑戰。幸運的是，受到漫畫吸引，以此為志業的繪者與寫作者愈來愈多，這也證明了這個媒介的潛力。我深信故事內容將是漫畫書未來發展的推進器。

1990 年代初期，新的識讀方法在西方文化中日漸成形，倫敦電訊報（London Daily Telegraph）的保羅‧格拉維特（Paul Gravett）看見這股趨勢，他提到「漫畫這個媒介的野心似乎沒有極限……習慣瀏覽一般專欄的讀者對理解漫畫感到頭痛，包括沒有章法可循的圖說，以及圖畫之間跳躍式的銜接。但是對年輕世代來說，他們的成長過程跟電視、電腦和電動遊戲緊密相依，同時間接受並消化多層口語和視覺訊息似乎再自然不過，甚至更對他們的味。」

漫畫做為一種媒介

以純文字的角度來看，閱讀在邁向二十一世紀的過程中遭到電子與數位媒體攔路打劫，我們的閱讀方式也備受影響。紙本獨大的地位拱手讓給另一種溝通科技：電影。電影在電子傳輸的幫助下，成為讀者爭奪戰的主要對手。由於電影對觀眾的認知技能要求不高，相較之下，耗費大量時間精神學習解讀與消化文字就顯得過時。電影觀眾在設定的時間內體驗無數次栩栩如生的事件，他們觀看大銀幕上的人造情境與精心設計的解決之道，這些都將融入他們的記憶庫存，而這裡也正是他們保存現實生活經驗的所在。

電影演員比文本人物更「真實」。更重要的是，看電影建立一種獲取經驗的節奏，直接挑戰停滯不動的紙本。習慣電影速度的讀者逐漸對紙本冗長的段落感到不耐煩，因為他們已經習慣不費力且快速獲取故事、思想與訊息。我們都知道，複雜概念在化為意象之後比較容易理解。紙本訊息輕便可攜，是深度思想的來源，無論如何都是實際可行且不可或缺的媒介，實際上，它以「合併」來回應電子媒體的挑戰。文詞與意象的合夥關係形成一種合理的排列，而排列組合的結果就是漫畫，填補了紙本與電影之間的差距。

史考特‧麥克勞德（Scott McCloud）在他出色的著作《了解漫畫》（Understanding Comics）中，恰如其分地將漫畫形容為「能夠盛載所有思想與圖畫的容器。」從較廣泛的角度來說，我們必須將這個容器視為傳播者。不管怎麼看，漫畫都是一種獨特的閱讀形式。

漫畫的閱讀過程就是文字的延伸。單就文字而言，閱讀是文詞—圖像的轉化過程。漫畫藉由提供圖畫來加速此一過程。如果操作得當，它能提供的遠遠超越轉化與加速，更讓文字與圖像無縫相接，合而為一。從各種意義來說，漫畫都是一個錯誤的命名，它絕對夠資格視同文學，因為圖畫在這裡是被當做語言來使用。圖像誌（iconography）跟象形表意文字（pictographs of logographic，或說是以字元為基礎的〔character-based〕）書寫系統的關係很容易識別得出來，比如中華漢字（Chinese hanzi）與日本漢字（Japanese kanji）。

當這套語言被用來傳遞思想與資訊，便脫離了輕率無謂的視覺娛樂。這使得漫畫成為說故事的媒介。

註：書中使用的某些特定名詞應給予定義，並明確區隔如下：

圖像敘事（graphic narrative）：泛指使用圖畫傳遞某種想法的故事。電影與漫畫均使用圖像敘事。
漫畫（comics）：連環畫藝術的一種形式，通常以單幅或書籍形式呈現，利用圖畫與文字的配置來陳述故事。
說故事的人（storyteller）：寫作者，或者主導敘事的人。
連環畫藝術（sequential art）：以特殊順序配置的圖畫。

第 **1** 章

關於說故事的故事

　　說故事這件事，從古到今都深藏在人類群體的社交行為中。在社群中，故事被用來教導行為、討論道德與價值，或是滿足好奇心。說故事的人以戲劇化方式呈現社會關係與生活中的各種問題，傳達概念，或者抒發幻想。說故事需要技能。

　　遠古時代，家族或部族中的說故事人身兼數職，是藝人，是教師，也是歷史學家。知識藉由故事傳述代代相傳，這項任務一直持續到現代。說故事的人首先必須要有故事可說，接著必須有能力去掌握傳播故事的方法。

說故事的人最初也許使用粗糙的圖像，輔以姿勢並咿嗚作聲，這些聲音後來逐步發展成為語言。千百年來，科技帶來紙張、印刷機、電子儲存裝置與傳輸設備。工具的演進發展，在在影響著敘事的技藝。

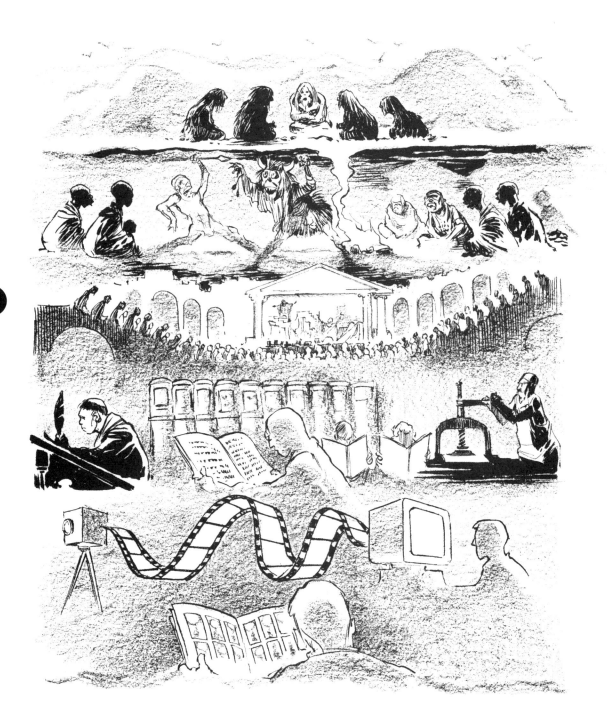

第 **2** 章

什麼是故事？

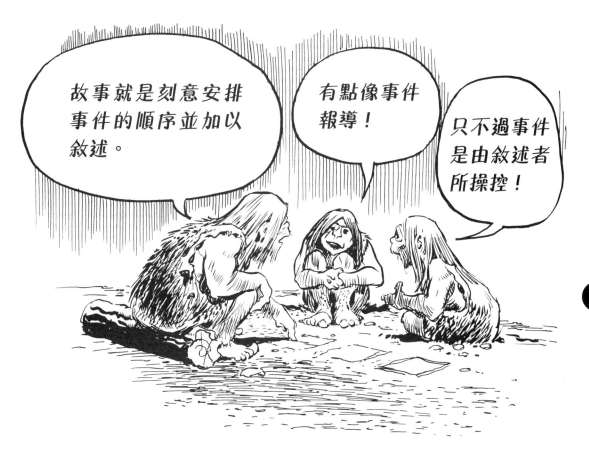

> 故事就是刻意安排事件的順序並加以敘述。

> 有點像事件報導！

> 只不過事件是由敘述者所操控！

　　所有故事都有結構。故事具有開頭、結尾，並在維繫頭尾這兩端的框架上鋪排一連串事件。不論媒介是文字、電影或漫畫，基本的骨架都一樣。媒介可能影響說故事的風格與手法，而故事本身則遵循著架構。

　　故事的結構可以用多種變化的圖表呈現，因為在開始與結束之間，它依隨各種模式改變。結構有引導作用，有助成功掌控敘事發展。

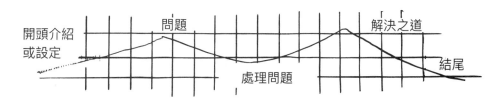

開頭介紹或設定　　問題　　解決之道　　結尾　　處理問題

故事成形之前，存在於混沌抽象之境。在這個階段，它只是許多想法、回憶、幻想與概念，在某人的腦海裡漂浮打轉，等待結構出現。

當它經過有目的地建立敘述條理和敘說後，才成為故事。不論是口語敘事或者視覺敘事，基本原則並無二致。

故事的功能

　　故事形式（story form）這個工具是以容易吸收的方式來傳遞訊息。透過類比一般熟悉的形式或現象，故事可以傳達非常抽象的概念、科學或鮮為人知的觀念。

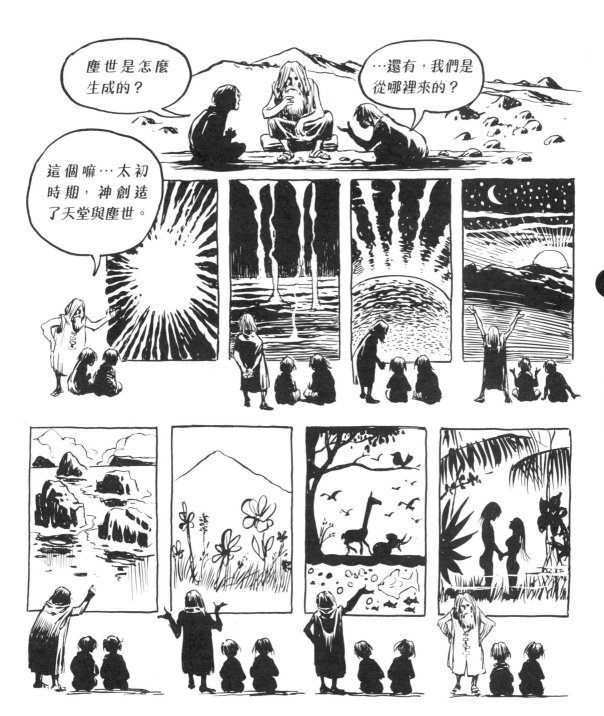

第 **3** 章

說個故事吧

　　說故事有各種不同的方法。科技提供許多傳播放送的工具，但是最基本的不外乎文字（包括口語與書寫）與圖畫，有時則是二合一。

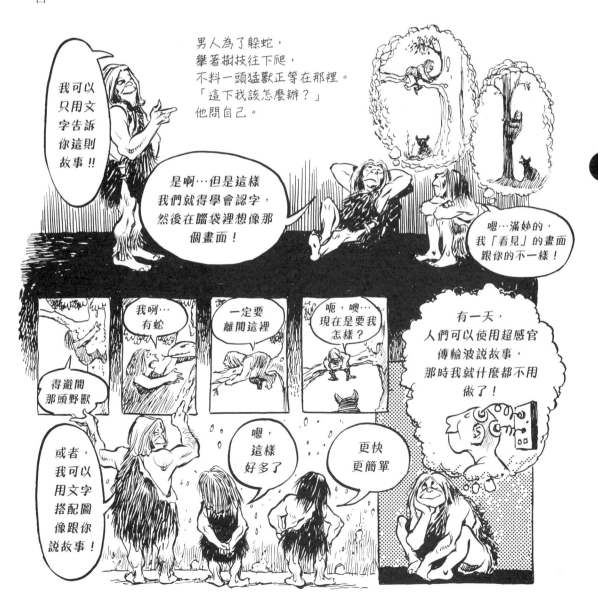

以紙本說故事

在二十世紀前半葉，紙本在溝通工具中擁有壓倒性的優勢。儘管受到電影與網路的挑戰，紙本的重要性不減。以圖像敘事說的故事，必須處理傳輸、散播的問題。這會影響故事怎麼說，也會影響故事本身。說故事的人就在這個時刻與市場產生連結。

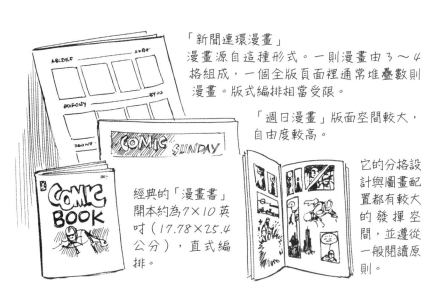

「新聞連環漫畫」
漫畫源自這種形式。一則漫畫由3～4格組成，一個全版頁面裡通常堆疊數則漫畫。版式編排相當受限。

「週日漫畫」版面空間較大，自由度較高。

它的分格設計與圖畫配置都有較大的發揮空間，並遵從一般閱讀原則。

經典的「漫畫書」開本約為7×10英吋（17.78×25.4公分），直式編排。

讀者與觀眾將內容和搭載形式視為一個整體。漫畫讀者預期紙本漫畫以熟悉的套裝編排呈現。以非常規的版式敘述的故事可能導致不同的感受與理解。版式編排（format）對圖像說故事的影響重大。

這種尺寸把敘述方向改成橫式編排，直式動作的效果受到抑制。

這種編排把敘述者侷限在一個直式疆域。影響所及，使得圖像敘事的圖像動線收窄。

以意象說故事

　　為了進行這一節的討論，「圖畫」（image）是敘事者對某物的記憶、構想，或者某種體驗，以機械（拍照）或手工（繪製）方式記錄下來。漫畫中的圖畫通常都是憑印象繪製。它們多半筆畫精簡，以強化做為語言的功能。因為感受先於分析，漫畫提供的意象會加速智性消化的過程。

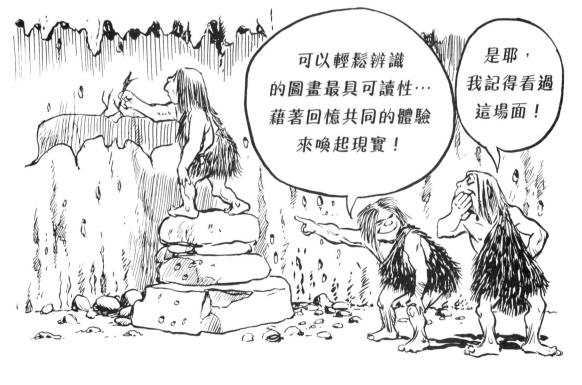

意象做為一種語言也是有缺點的。它正是漫畫始終被拒於「認真閱讀」門外的主要元素。評論者有時指控它限制了想像。

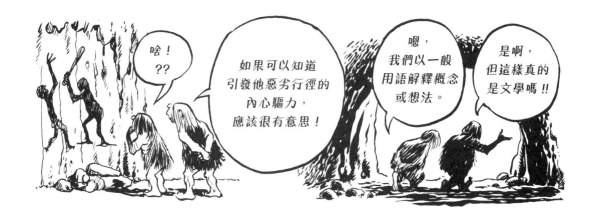

靜態圖畫有其限制，它們不容易清楚傳達抽象概念或複雜的思維。但圖畫是以絕對的用語來定義，它很明確。

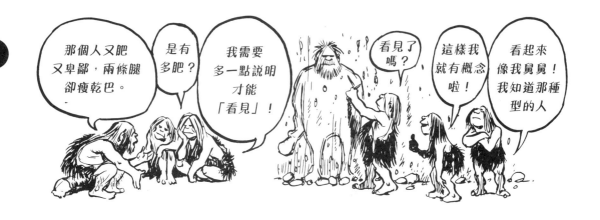

紙本或影片裡的圖畫傳輸與視覺速度有關。

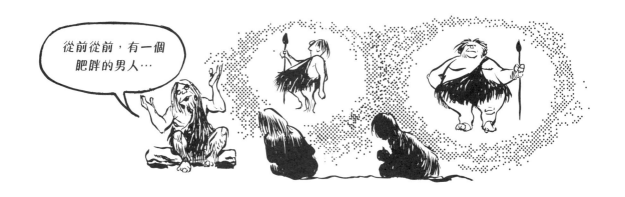

圖畫做為敘事工具

刻板印象圖畫

刻板印象是指傳統框架下某種標準化、不具個別性的概念或性格。玩刻板印象梗，是要凸顯指涉對象的陳腐與僵化。刻板印象惡名昭彰，不僅因為它意味著平庸，也因為它被當成政治宣傳或種族主義的武器。不正確的概論式觀念一旦經過簡化和分類，可能具有殺傷力，或至少會冒犯他人、令人不快。刻板印象的英文 stereotype 原本是指凸板印刷（letterpress printing）用來複製印版的方法。不論定義為何，從漫畫呈現的角度來說，刻板印象是無法迴避的現實。

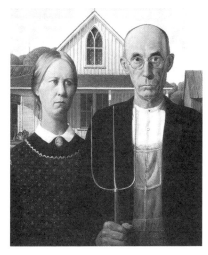

作品名稱 美國式哥德（American Gothic）
作　者　格蘭特・伍德（Grant Wood）
年　代　1930
材　質　海狸板、油彩
尺　寸　77.95×65.25 公分，無框
圖片出處　美國藝術收藏之友（Friends of
　　　　American Art Collection）
索引編號　1930-934
攝　影　包柏・橋本（Bob Hashimoto），於芝
　　　　加哥藝術博物館（The Art Institute of
　　　　Chicago）

它是必要之惡、是一種溝通工具、是多數漫畫作品無法避免的元素。考量到傳媒的敘事功能，這點也不足為奇。

漫畫書藝術處理的是可辨識的人類行為重現。漫畫中的圖畫如同鏡像反射，藉由讀者腦海中存放有關某種經驗的記憶，將概念視覺化、或加速理解的過程。為此，不得不將圖像簡化為可重複的象徵（symbol），也就是刻板印象。

在漫畫中，刻板印象來自於普遍認定的外在體貌特質，且多半與特定職業有關。這些刻板印象成為圖像符號（icon），被用做圖像敘事語言的一部分。

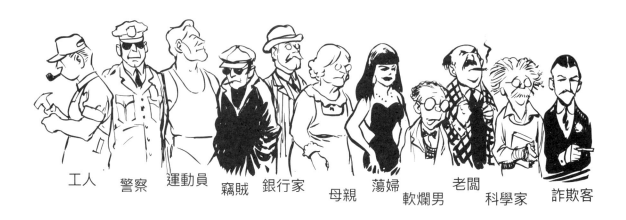

工人　　警察　　運動員　　竊賊　　銀行家　　母親　　蕩婦　軟爛男　　老闆　科學家　　詐欺客

電影中有足夠的時間去發展有特定職業設定的角色特質，漫畫沒有這種時間和空間的餘裕。圖畫或諷刺畫（caricature）都必須立刻搞定「可辨識特質」這件事。

舉例來說，如果要創造醫生的樣板形象，可以採用一組讀者能接受的混合特質。通常這個圖畫是依據社會經驗，以及讀者認為醫生應該長什麼樣子來畫的。

如果情節安排足以支撐角色發展，標準化的「醫生長相」可以扔到一邊，讓適合故事環境的類型上場。

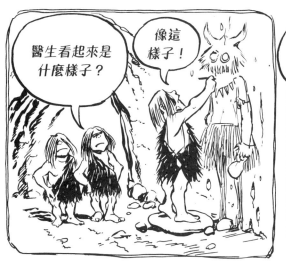

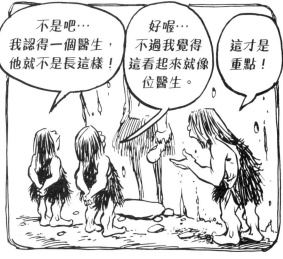

為說故事而創造的刻板圖畫有以下兩點須知。首先，圖畫必須是觀眾熟悉的；其次，必須理解每個社會各有其根深柢固、公認的刻板印象。不過，也總有一些能夠超越文化疆界。

漫畫創作者的作品現在有全球發行的管道。想要與全球讀者溝通無障礙，說故事的人必須熟悉那些放諸四海皆準的情感、原則或表達方式。

參考標準

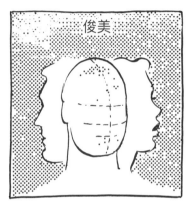

俊美

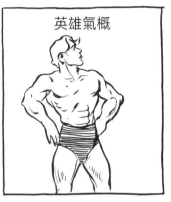

英雄氣概

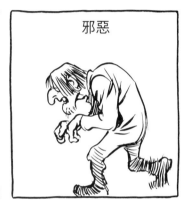

邪惡

浪漫

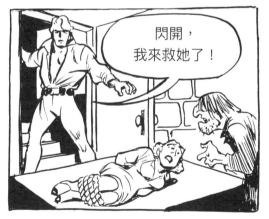

幽默

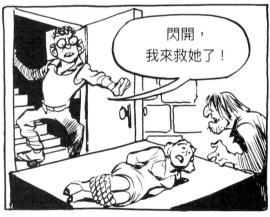

從外在體貌可以辨識出特定的人格特質。讀者可以藉由上方每一個例子所表現刻別印象，分別喚起特定的訊息。強壯男子的刻板印象強化了浪漫的可信度；而運用書呆子刻板印象所創造的不協調畫面，則激發了幽默效果。

在編創演員時，了解到使用公認典型能夠激發觀眾本能反應的原因，是很重要的事。我相信現代人在進化過程中仍然保留原始人類的若干本能。也許辨認出危險人物、或對威脅性體態的反應，都是原始生存方式的殘留記憶。可能基於早期與動物生活的經驗，人類學會辨識哪一種五官配置和身體姿態帶有威脅或友善的意味。為了生存，即時辨認出危險的動物非常重要。

　　為了喚起讀者對特定性格的識別，漫畫中經常使用一些易讀性（readability）高、以動物為本的人物圖畫，這種手法就是應用上述概念的例證。

　　以圖像說故事時，發展角色的時間與空間極少。使用動物為本的刻板印象不僅能幫助讀者更快進入情節，說故事者所設定的角色動作也因此更容易獲得讀者認同。

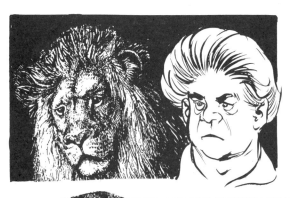

運用圖像說故事的人
會利用人類原始經驗
的殘留記憶，
藉由神似動物的角色
使角色性格很快具體化。

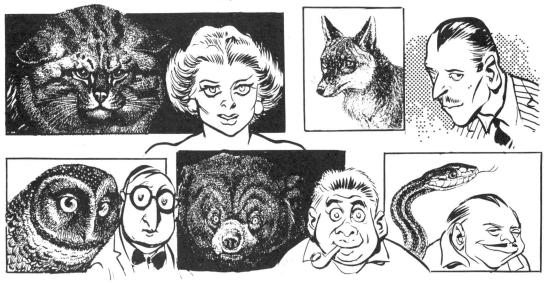

象徵作用

　　如同漫畫或電影裡使用易於辨識的刻板印象人物圖畫，在漫畫的視覺語言中，物件也有自己的語彙。

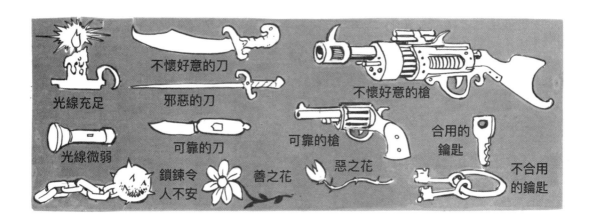

　　使用圖像說故事的時候，有些物件可以立即產生意義。若把它們當做修飾的形容詞或副詞使用，對說故事的人來說，是很經濟有效的敘事工具。

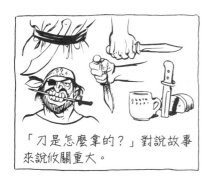

「刀是怎麼拿的？」對說故事來說攸關重大。

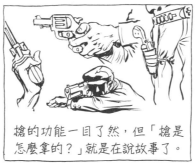

槍的功能一目了然，但「槍是怎麼拿的？」就是在說故事了。

　　電腦通常利用象徵指示操作者。這些是科技社會中為人熟悉的物件。

服裝就是象徵，可以立即說明穿著者的力量、性格、職業與意圖。服裝的穿搭方法也向讀者發送信號。

　　漫畫跟電影一樣，象徵式物件不僅僅用於敘事，同時也能強化讀者的情緒反應。

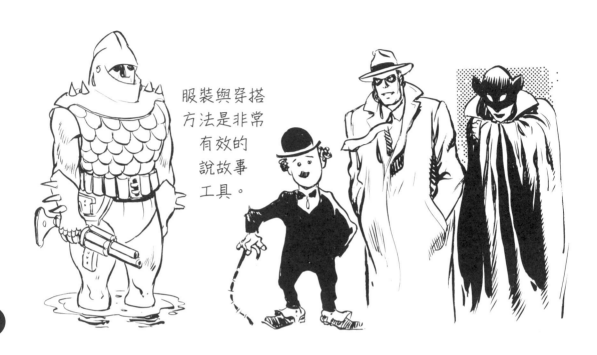

服裝與穿搭方法是非常有效的說故事工具。

　　這個故事中，選擇使用一個娃娃與破碎的標牌挑起讀者的同情，因為它們的形象通常與非戰鬥人員密切相關。當殘破的它們被棄置於雪地，不僅證明受害者的無辜，並且強化讀者對殺人者的譴責。

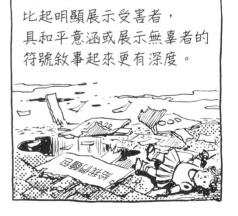

比起明顯展示受害者，具和平意涵或展示無辜者的符號敘事起來更有深度。

第 **5** 章

各種故事

以圖像為媒介可以訴說的故事範圍很寬，但是，說故事的方法
必須能夠具體且明確的傳遞出它的訊息。

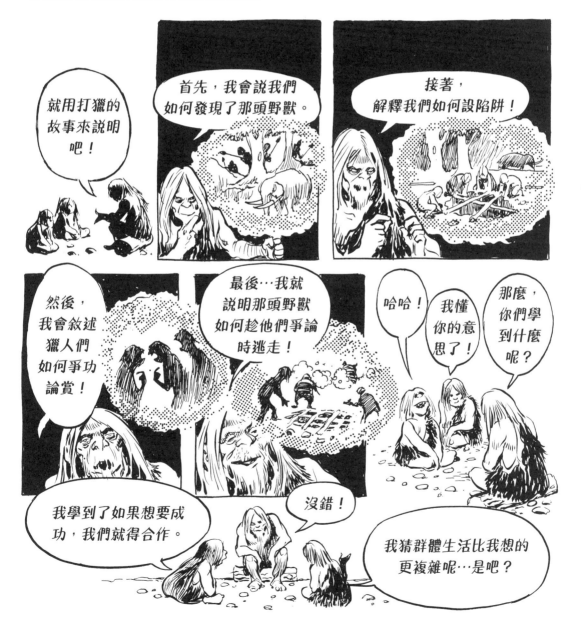

以故事指導

　　想要傳授特定的程序、步驟，最容易的方法就是透過有趣的「套裝組合」（package），例如故事。漫畫具備以紀律秩序編排技術性元素的能力，很快就被善加利用。

　　以下示範引導式漫畫逐步成形時，思考的順序也隨之定位。

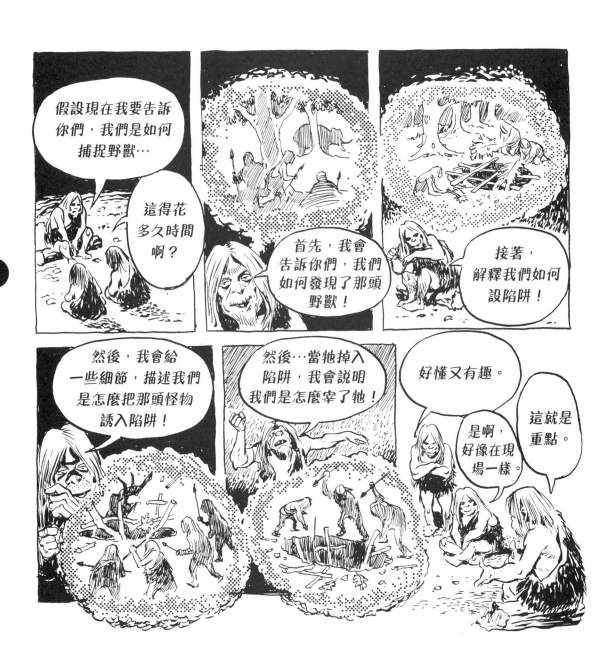

說一個「如何去做」（how-to）的故事

以教學為目的的故事，其結構通常以程序、步驟為中心。讀者透過模仿來學習技能。

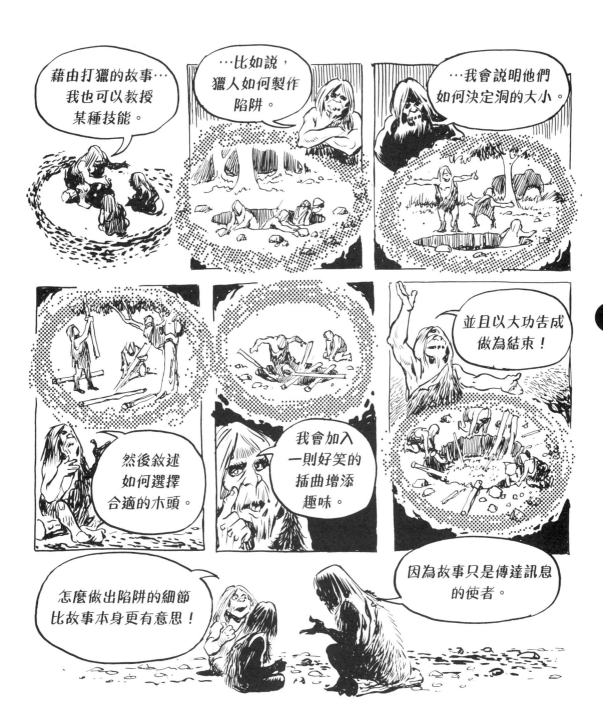

想要傳授特定的程序、步驟，
最容易的方法就是透過有趣的「套裝組合」。

———————

　凱文‧海辛格（Kevin Huizenga）將一種獨特的手法運用在卡通畫的創作，以反映各種議題，從死亡到上帝，乃至非洲難民。多數卡通畫家的故事最關注角色與情節；海辛格則對於構成漫畫的各種不同元素是如何以圖解形式呈現於書頁，而讀者又是如何消化、理解這些訊息感興趣。

　海辛格曾經在一家企業服務，負責製作視覺說明（visual explanation）與圖解（diagram）。這項工作對他的漫畫有直接影響。次頁內容是他為卡通研究中心（the Center for Cartoon Studies，簡稱 CCS）所繪製，海辛格濃縮漫畫統整成冊的必要步驟，精簡呈現。海辛格的風格讓人想起以前的報紙連環畫，容易閱讀，並與他所要說明的主題——卡通創作——直接相關。

漫畫書製作

　　書籍製作是卡通研究中心最嚴格的一門課程。CCS 的目的是要打造一個完善的環境，提供優秀漫畫在此製作、被人閱讀的機會。學員有 CCS 指導員從旁協助，並且參訪經驗豐厚的漫畫家、作家與設計師。在 CCS，你可以隨時投入漫畫、專題小誌、海報與各種出版品的製作工作。最重要的是，在獨自製作漫畫書的艱辛過程中，CCS 的學員彼此激盪啟發。

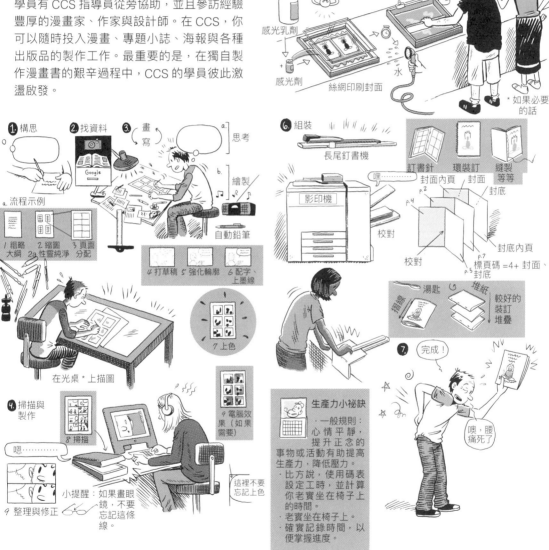

* 編按：光桌（lightbox）又稱透寫台，多用於漫畫和手繪動畫複寫原稿。

說一個「沒有情節」的故事

當高科技的版面設計與令人眼花撩亂的視覺效果主導漫畫風格,結果通常就是故事情節極其簡單。

如果讀者對圖像的震撼效果、或者大膽炫技感興趣,那麼這也綽綽有餘了。而且事實上,情節「密度」太高還可能造成閱讀阻礙。為了滿足這類讀者,繪者對作者的要求不外乎就是繞著單一問題打轉的情節,像是追尋目標或者執行復仇大計。解決之道實在一點也不複雜,暴力動作與特效技藝必須能夠延續讀者的興趣。當這項技藝成為故事,就會像壁毯織錦畫那樣。

說一則插畫故事

1970 年代中期，印刷與複製科技的大幅進步推進了插畫故事，並吸引漫畫繪者、作者、出版者的興趣。這種形式並非新創，但是它再度活躍，為擁有高超技術的插畫者與經驗老到的作者提供了共存共榮的媒介。

這種以圖像說故事的形式之一，其故事來自文本，並透過畫藝修飾美化，作者與繪者都保有主導性。這種以圖像說故事的節奏從容有致，讀者有時間體會其藝術層次，聚焦繪畫的呈現。畫者可以自由選用油彩、水彩、雕版、或者處理過的照片。這些技術的技能要求如此強大，整體呈現往往讓故事相形失色。

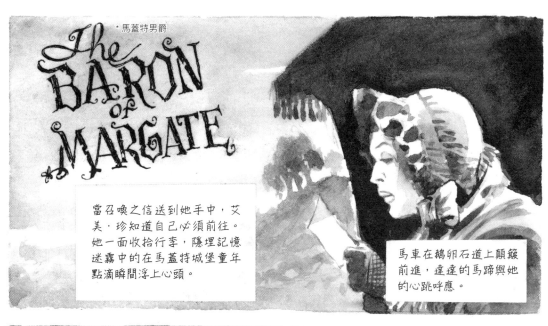

＊馬蓋特男爵

當召喚之信送到她手中，艾美·珍知道自己必須前往。她一面收拾行李，隱埋記憶迷霧中的在馬蓋特城堡童年點滴瞬間浮上心頭。

馬車在鵝卵石道上顛簸前進，達達的馬蹄與她的心跳呼應。

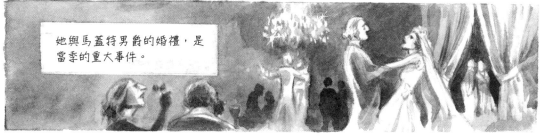

她與馬蓋特男爵的婚禮，是當季的重大事件。

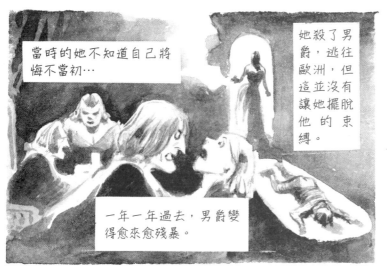

當時的她不知道自己將悔不當初…

她殺了男爵，逃往歐洲，但這並沒有讓她擺脫他的束縛。

一年一年過去，男爵變得愈來愈殘暴。

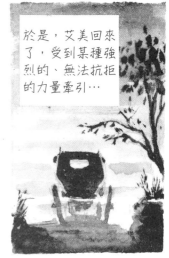

於是，艾美回來了，受到某種強烈的、無法抗拒的力量牽引…

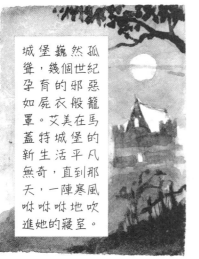

城堡巍然孤聳，幾個世紀孕育的邪惡如屍衣般籠罩。艾美在馬蓋特城堡的新生活平凡無奇，直到那天，一陣寒風咻咻咻地吹進她的寢室。

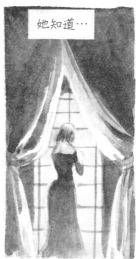

她知道…

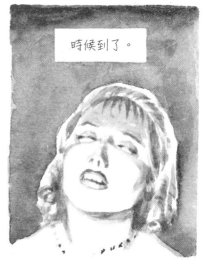

時候到了。

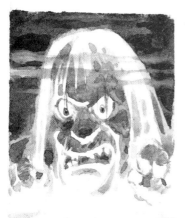

…暗夜貴族從城堡陰森濕黑的長廊走出來…

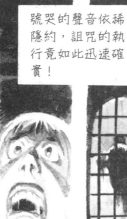

號哭的聲音依稀隱約，詛咒的執行竟如此迅速確實！

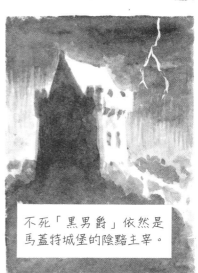

不死「黑男爵」依然是馬蓋特城堡的陰黯主宰。

說一則具有象徵意義的故事

　　這則故事的主軸由兩個符號支撐：雛菊與鐵刺球。這兩個符號的作用是在象徵性的情節與角色中奠定某種前導式意象。

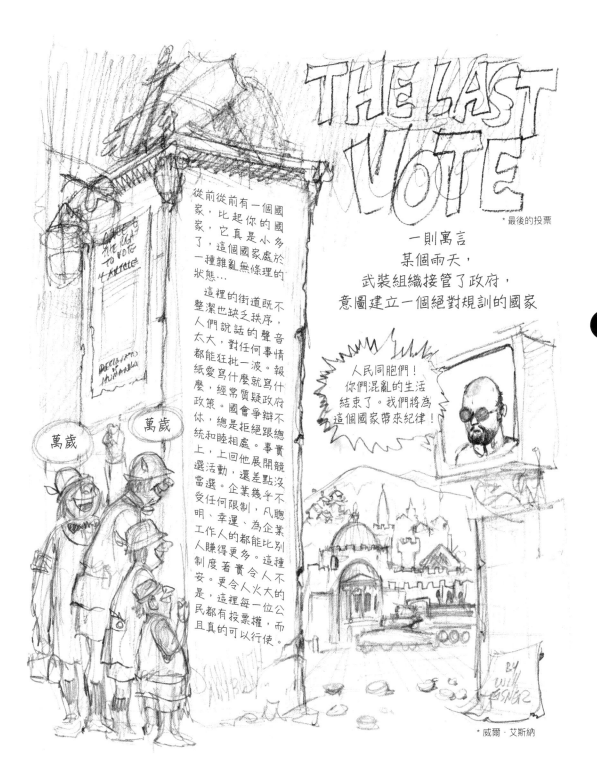

THE LAST VOTE

*最後的投票

一則寓言
某個雨天，
武裝組織接管了政府，
意圖建立一個絕對規訓的國家

人民同胞們！
你們混亂的生活
結束了。我們將為
這個國家帶來紀律！

從前從前有一個國家，比起你的國家，它真是小多了，這個國家處於一種雜亂無條理的狀態⋯

　　這裡的街道既不整潔也缺乏秩序，人們說話的聲音太大，對任何事情都能狂批一波。報紙愛寫什麼就寫什麼，經常質疑政府政策。國會爭辯不休，總是拒絕跟總統和睦相處。事實上，上回他展開競選活動，還差點沒當選。企業幾乎不受任何限制，凡聰明、幸運、為企業工作人的都能比別人賺得更多。這種制度著實令人不安。更令人火大的是，這裡每一位公民都有投票權，而且真的可以行使。

萬歲

萬歲

*威爾·艾斯納

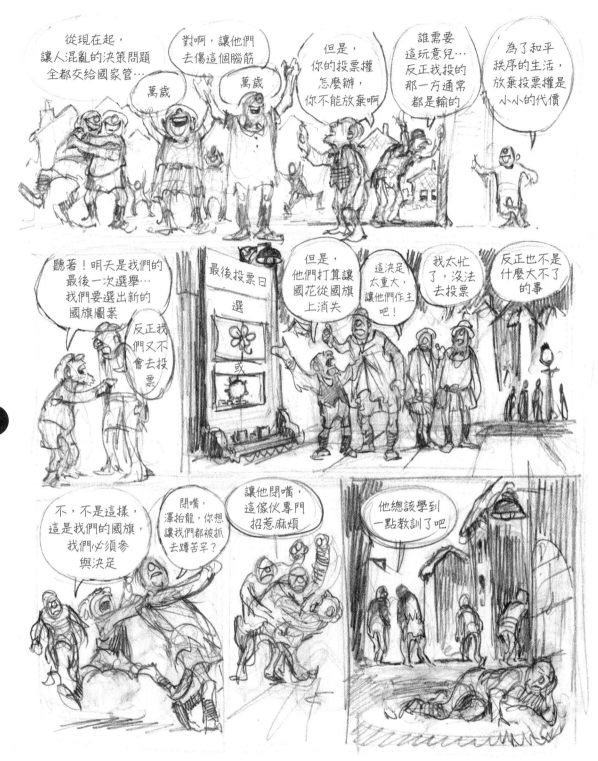
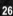

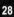

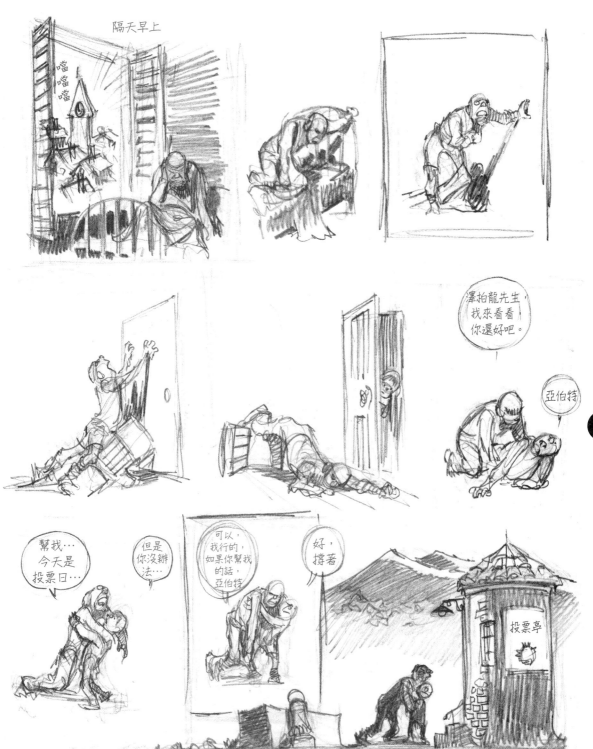

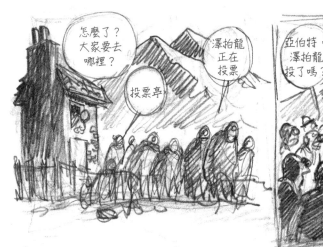

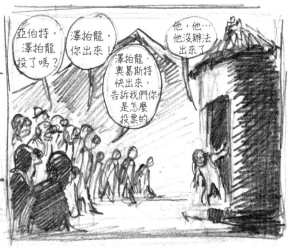

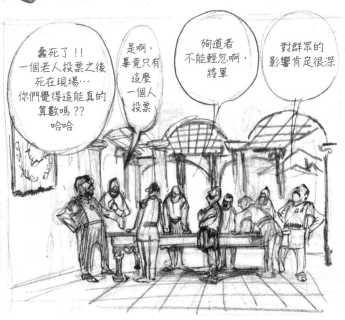

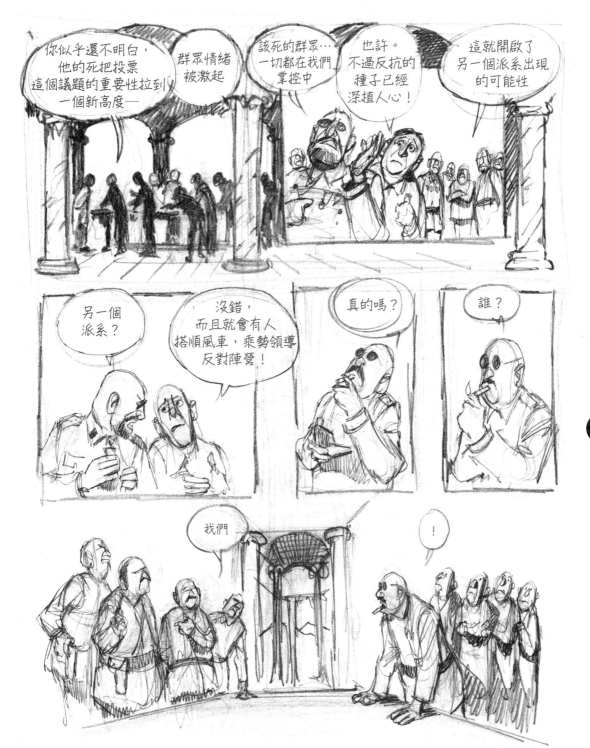

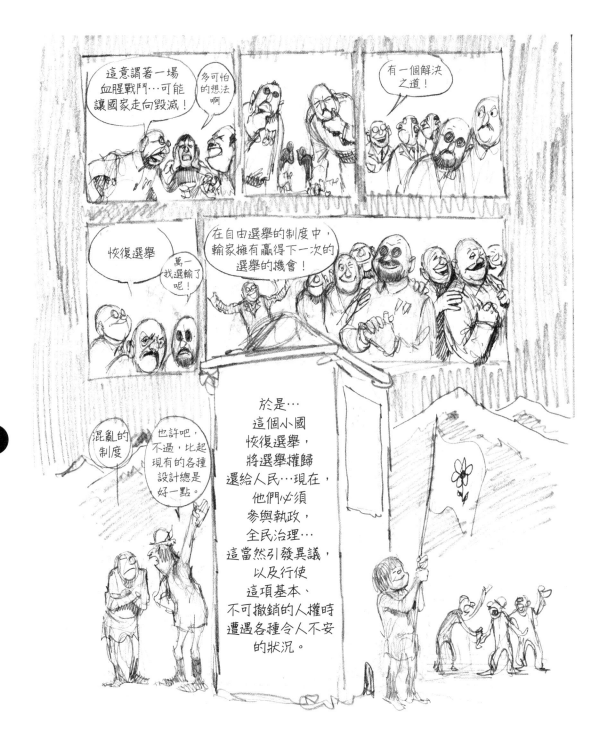

說一則反映現實生活的故事

反映現實生活的故事通常取材自人們生活經驗中有趣的片段，並如實深入探究。

說故事的人選擇某件他感興趣，並可單獨成立的事件。寫作者要靠讀者的生活經驗或想像支持，進而強化故事的影響力。能否獲得讀者的好評，端看說故事的方式了。而這也需要漫畫家筆下真實可信的演繹，因為要呈現角色的內在情緒，細膩的姿態一定要逼真，讓人瞬間就能夠辨識。華麗強大的布局、過度的表現技巧，可能震撼讀者並分散注意力，進而成為故事的焦點，這對反映現實生活的目的來說，恰恰是反效果。

以下這則故事的關鍵要素自始至終都沒有明白地對讀者揭露，反而隱含在故事中，隨著故事發展，成為敘事中無形的存在。

之前是怎樣

普奇克靠巡迴銷售衣服起家（用他老婆的錢）…
很快賺夠本，成立自己的事業！

他開了一家公司，因為資本有限，只能雇用低檔次的工人。

為了撐下去，各種挑戰簡直沒完沒了…公司體質差，成不了氣候，普奇克也變得暴躁易怒。

後來又如何

「威脅」得以暫時擱置，普奇克有機會開發新產線，迎接旺季來臨。

經營成功的消息為他帶來一紙合併的提議。

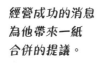
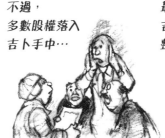

不過，多數股權落入吉卜手中…

最後，吉卜掌控了整家公司。

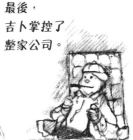

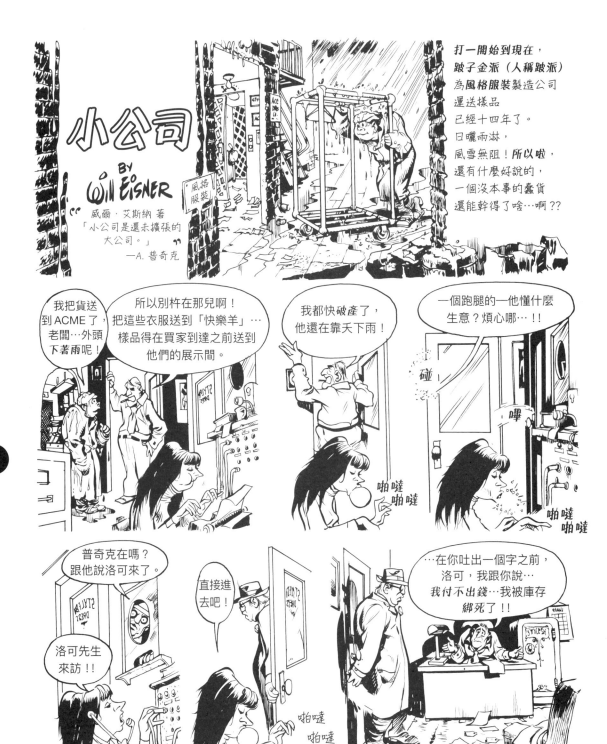

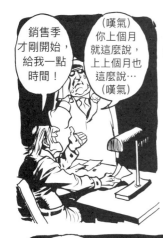

銷售季才剛開始，給我一點時間！

（嘆氣）你上個月就這麼說，上上個月也這麼說…（嘆氣）

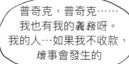

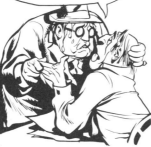

普奇克，普奇克……我也有我的義務呀。我的人…如果我不收款，壞事會發生的

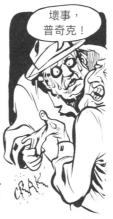

壞事，普奇克！

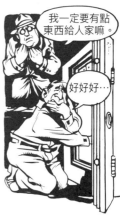

我一定要有點東西給人家嘛。

好好好…

CRAK

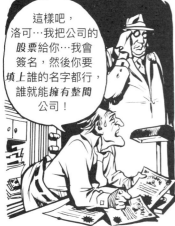

這樣吧，洛可…我把公司的股票給你…我會簽名，然後你要填上誰的名字都行，誰就能擁有整間公司！

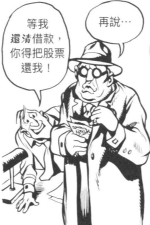

等我還清借款，你得把股票還我！

再說…

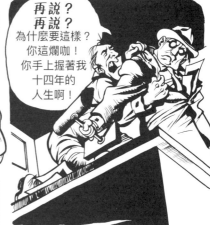

再說？再說？為什麼要這樣？你這爛咖！你手上握著我十四年的人生啊！

?! ?

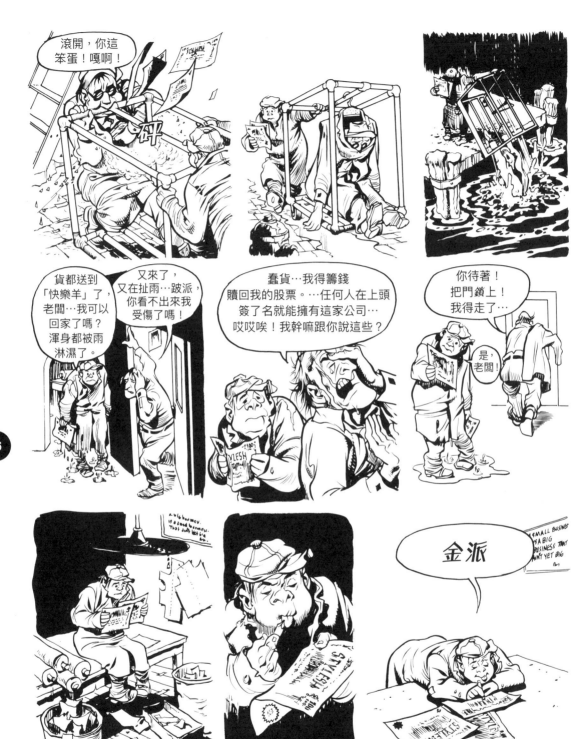

說一則關於人生的故事

　　這個故事藉由特定一天當中的單一事件，呈現一個男人與他的人生。說故事的人要揀擇發人深省的事件時，總會面臨一定的困難，事件的可信度必須禁得起讀者評斷。

勝利者

　　這是個美麗的早晨⋯空氣涼涼的⋯乾燥而清爽⋯因為昨天的一場雨，到處都有些小水灘。不過，對城市長跑的老手來說，這根本不成問題。

　　競賽路線跟去年一樣－只有小小的改變－大體來說，熟悉這座城市的人也會熟悉這些路線。參賽者順著規畫路線從市中心出發，穿越東河大橋，進入市鎮區，沿著環狀道路一路向北，直達城市邊境。參賽者從那裡南下折返，穿過廉價公寓區，直達將城市一分為二的主要大街⋯接著沿金融區前進，穿過公園，最後回到起跑處的中央廣場⋯各位，紮紮實實的四十五公里呢！

　　天才剛亮，觀眾就沿著跑步路線搶占位置，無非是要在參賽者經過時好好看上一眼。支持者通常是小團體或者個人，希望在成群起跑者中辨認出某位朋友的身影，他們跟參賽者一樣面目模糊。至於跑者基於什麼樣的私人理由參加這項非正式、獎品不清楚的活動⋯就是這個事件尚未言說的故事了。

跑者集合之後，我們在那些上班族、商店老闆、律師、股票經紀人當中看見幾張熟悉的面孔…啊，那是…

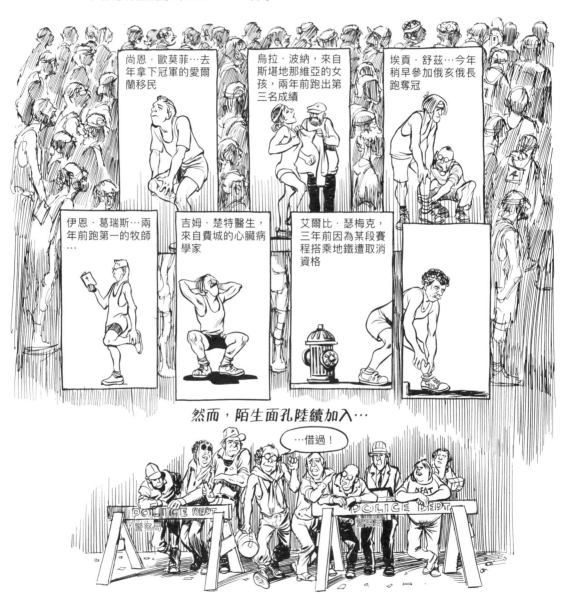

然而，陌生面孔陸續加入…

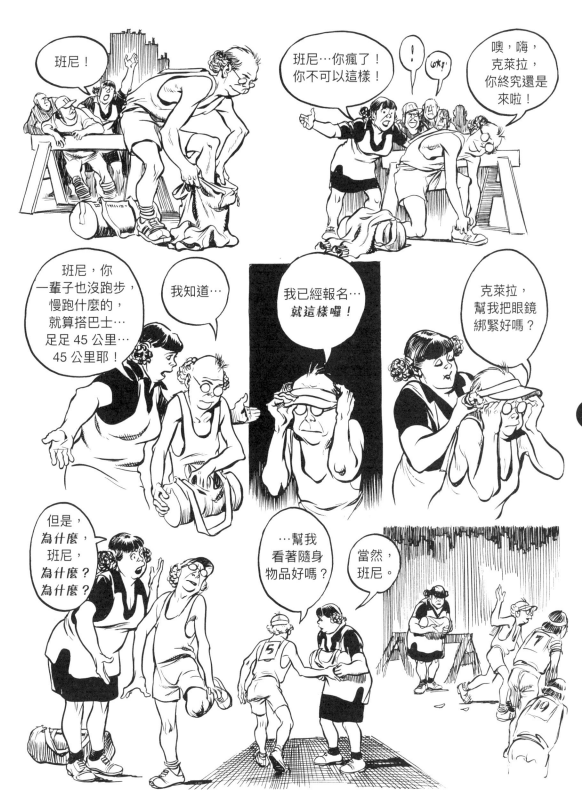

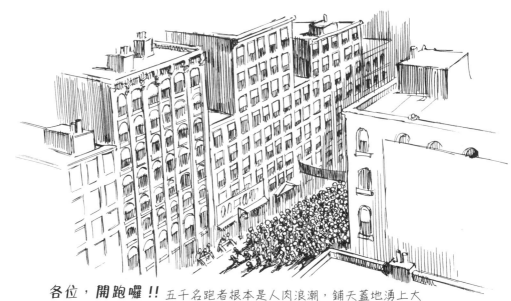

各位，開跑囉!! 五千名跑者根本是人肉浪潮，鋪天蓋地湧上大街，一群志在必得的傢伙！

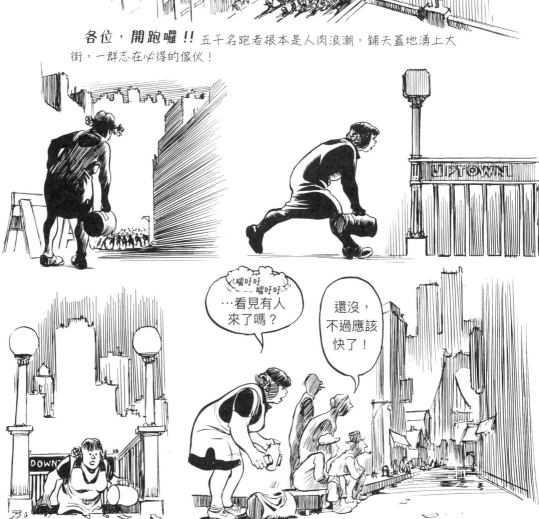

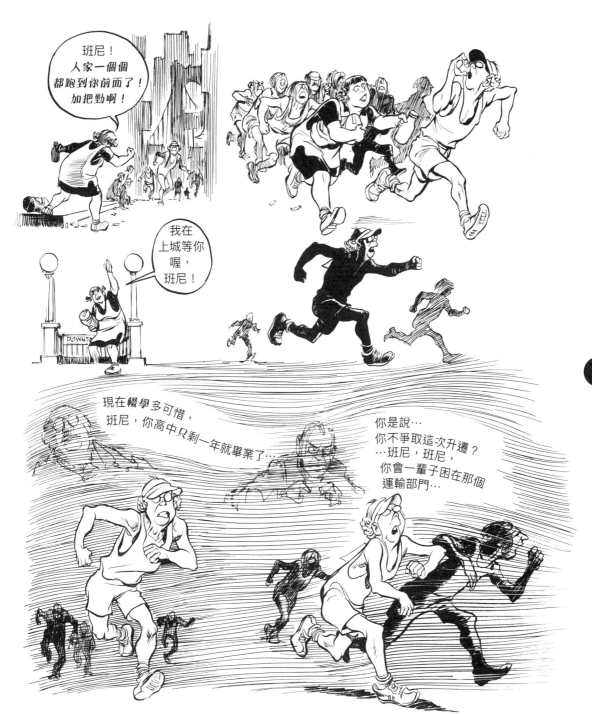

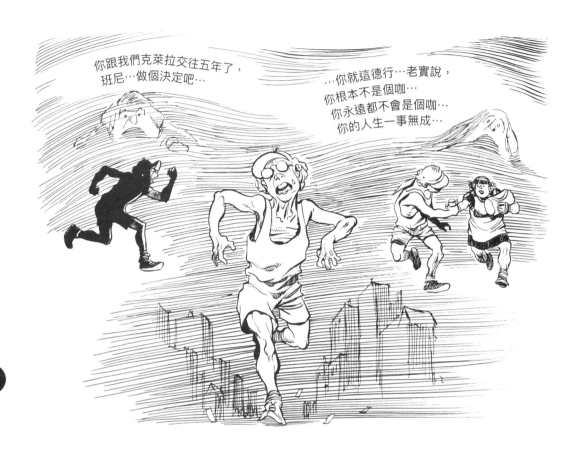

好吧，各位…第十五屆城市馬拉松跑進**歷史**啦…今年的勝利者是托爾·哈根，他遠道來自歐洲，一路領先跑出好成績…

…夜色降臨，空蕩蕩的街道寂靜無聲…

賽程全部結束，各位聽眾…晚安！

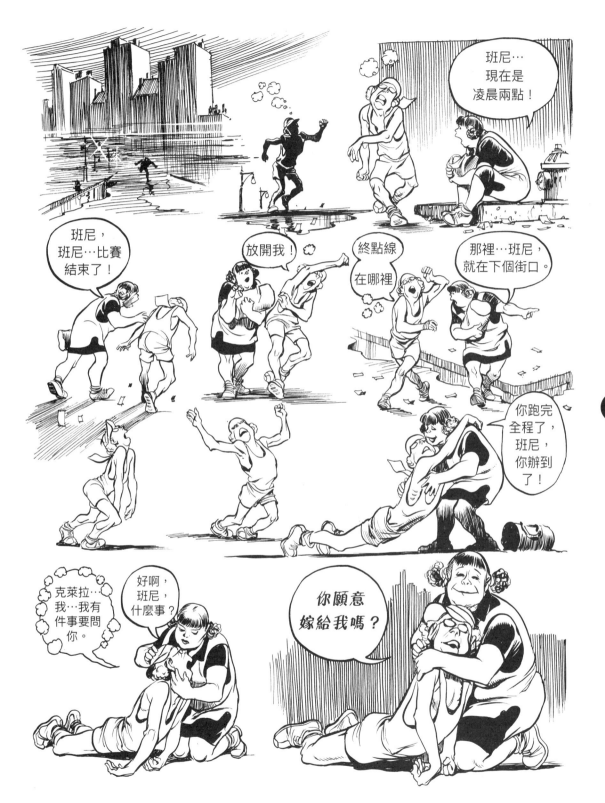

華麗強大的布局、過度的表現技巧，
可能震撼讀者並分散注意力，
進而成為故事的焦點，
這對反映現實生活的目的來說，恰恰是反效果。

———————

　　加布里埃爾・貝爾（Gabrielle Bell）的日記體系列漫畫《幸運》（Lucky）以敏銳的眼光觀察一名年輕女子的生活。透過樸素的繪畫風格與簡筆塗寫，她在漫畫裡描述的事件看起來像是當天發生，隨手畫下，輕鬆捕捉生活起伏的節奏。這種技巧是會騙人的；它看起來清新流暢，不費工夫，實則非常注意細節、形式與比例。極簡與直接的畫風營造出與讀者之間某種自在的親密感；誇張、或什麼都要解釋清楚的風格則會破壞這種親密感。

星期一，五月五日

湯姆早上出門上班之前，我幫他把東西搬到我住的地方，他的工作室要到十五號才會搞定。

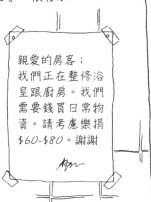

我自己的東西也都還沒拆箱。不知道從哪裡下手，反正我不在乎。

浴室貼了一張告示：

親愛的房客：
我們正在整修浴室跟廚房。我們需要錢買日常物資。請考慮樂捐$60-$80。謝謝

廚房裡的冰箱也貼了告示：

還有：
我們得雇用一名電工、一名水電工，各自約需$300元。我們得談談這件事。謝謝。

現在我很怕離開我的房間。

所以我都待在房間裡，我的靈性與對藝術的追求跟我作伴。

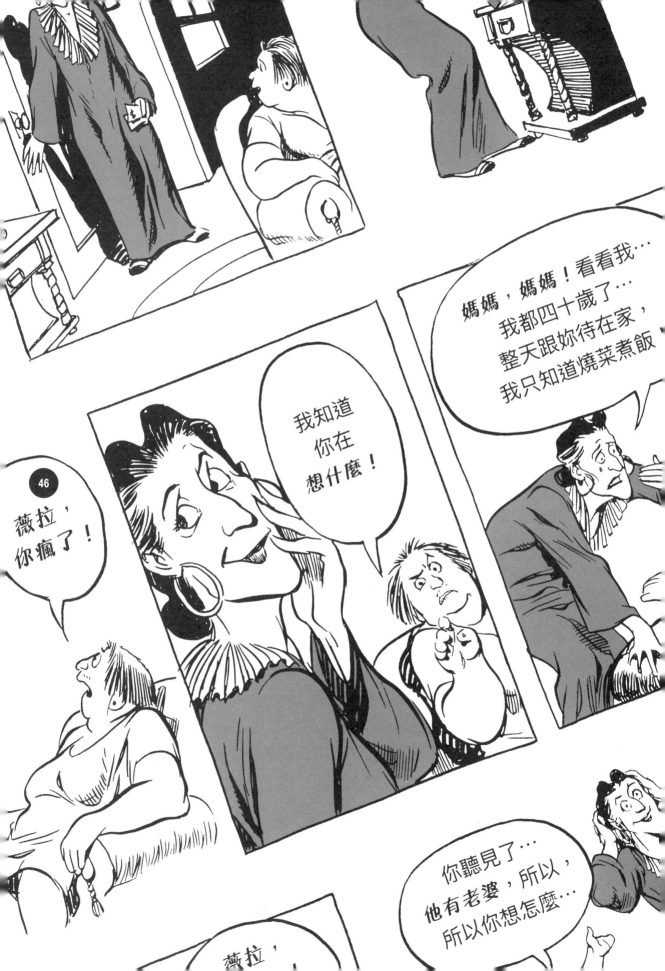

第 **6** 章

讀者

你的故事要說給誰聽？

答案在說故事之前就已經確立，因為這是決定敘事風格的關鍵。說故事的人想要成功敘事，必須先將讀者的基本資料——他的經驗與文化特質——納入考量。成功的溝通仰賴說故事的人對個人經驗的記憶與視覺語彙。

共感

共感（empathy）也許是最基本的人類特質。這項特質在講述故事時，可以做為一種主要的溝通管道，也被用作說故事的人的工具之一。

共感是一個人對另一個人遭逢的困境內心油然而生的反應。感受他人痛苦、恐懼、或喜悅的能力讓說故事的人能夠喚起讀者的情緒與之連結。我們在電影院裡見識過充分的證據，觀眾為了演

員的悲傷而哭泣，而這份悲傷卻是演員在並未真實發生的情境中「演」出來的。

根據某些科學家的看法，當我們目睹他人挨揍，彷彿間接感受痛苦，不由自主地擠眉皺眼，這正是某種友好行為的證據。人類遠祖在很早之前就已經發展神經心理學（neuropsychology）機制。另一方面，研究者認為，共感源自於我們腦袋裡演練特定事件的連環敘事能力。這不只意味著感知能力，更直指理解故事的能力是與生俱來。

大量臨床研究顯示，人類自嬰兒時期即藉著觀看並學習如何去詮釋姿勢、體態、意象與其他非口語社交訊號。經由這樣的判斷，人類得以推論他人行為的意義與情感動機，像是愛、痛苦與憤怒。

科學家主張人類判讀同伴意圖的能力，與視覺—神經（visual-neural）結構的進化有關，與利用圖像說故事的關聯也更加清晰。他們斷言：視覺系統的進化時，與大腦情緒中樞的連結也變得比較緊密。因此，對圖畫製作者來說，理解大腦總是透過某種方法來控制人類身上的所有肌肉，是有幫助的。

基於對共感因果關係的理解，我們可以繼續探討讀者與說故事的人之間契約締結的過程。

與讀者締約

開始說故事時，無論是口說、書寫或圖像，說故事的人與聽眾或讀者之間都存在著對彼此的一份理解。說故事的人預期觀眾有所領悟，觀眾則期待作者說出可以理解的東西。在這份協議中，說故事的人得要扛起責任。這是溝通的基本規則。

以漫畫來說，讀者期待理解的事物包括故事裡所指涉的時間、空間、動作、聲音與情感，因此讀者不只需要仰賴情感上的回應，更要善用累積的經驗與推理能力。

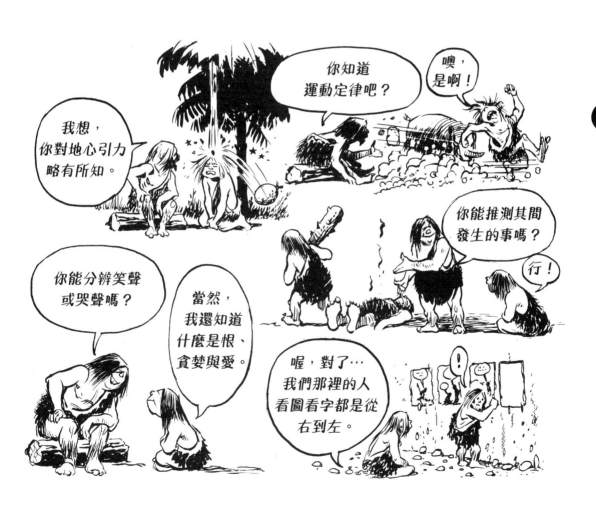

掌控讀者

在讀者跟說故事的人的契約裡，其中一個要素是使出渾身解數維持讀者的興趣，運用說故事的策略讓讀者欲罷不能。

對說故事的人來說，這是操控的問題。一旦掌握讀者的注意力，就不允許它溜走。

掌控讀者的關鍵在於貼近他感興趣以及理解的事物。有一些基本的主題堪稱放諸四海皆準（其排列組合數以百計），包括：生活中鮮為人知而能滿足好奇心的故事、對不同情況下人類行為提出某種見解的故事、描寫綺思幻想的故事、出乎意外、使人驚奇的故事、逗趣的故事等等。

就漫畫來說，實現讀者掌控分為兩個階段：誘發興趣和維持吸引力。藉由具煽動性、啟發性與富有魅力的意象來誘發興趣；維持吸引力則需要以合理、清楚易懂的方式配置的圖畫。

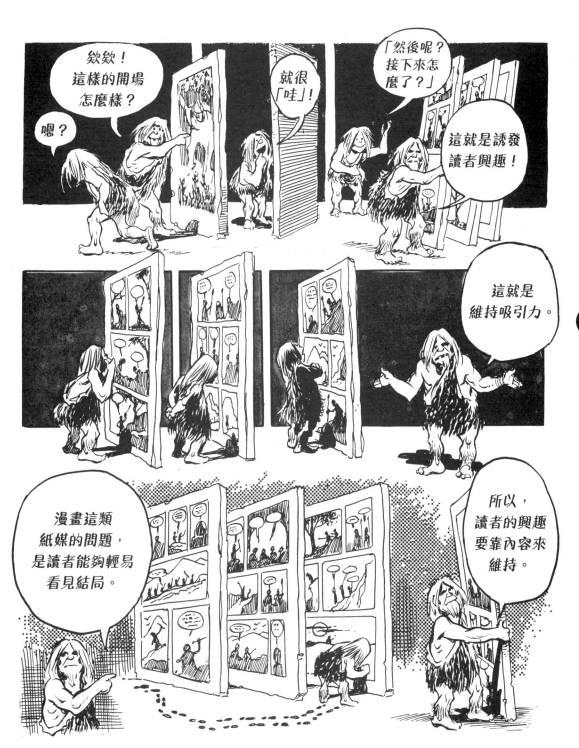

驚奇、驚嚇與維持讀者吸引力

　　驚奇是說故事經常使用的元素。在圖像語言中，驚奇的應用需要舞台技術。電影裡的驚奇效果來自突然發生、不在預期中的事件或人物的現身，通常是意外狀況。製造這種效果相當簡單，因為觀眾是旁觀者，他們只能看見事件依照既定順序呈現。舉例來說，突然現身就是製造驚奇或驚嚇的常用手法。

　　閱讀漫畫時，讀者握有決定閱讀順序的權力，想要製造驚奇、驚嚇、或維持吸引力比較困難。有時候，漫畫故事的敘述者利用翻頁達到製造驚奇的效果。不過，除非讀者自律（不跳頁閱讀），否則照樣能不受說故事的人控制，逕行翻看「後來發生了什麼事」。除了故事過程中超乎預期的轉折，製造讓讀者驚奇的視覺效果始終是一個大問題。

　　漫畫裡的解決辦法是，讓讀者參與的這個角色感到驚奇。

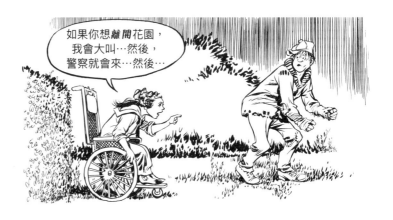

　　接下來的連環畫展示的是對讀者製造驚奇效果的嘗試。這個作品的前面幾頁讓讀者以為這是身體無殘障的兩個人在進行尋常的對話。當然，讀者還是有可能提早翻頁，導致驚奇效果大打折扣。所以，故事並未嘗試以震撼性的圖像來製造驚奇，而是留待角色自己去演出。

　　這則例子有兩個讓人驚奇的地方。其一，我們呈現了一名看似身手靈活，甚至有運動員架式的男子，稍後才揭露他身障的弱點（無法說話）。其二，我們在女孩以「正常人」姿態回應男子「無法說話」的狀態後，才揭露女孩原來不良於行。

　　這當然經過刻意設計，同時也需要讀者參與角色的各種反應。若無這些反應，無法製造驚奇。

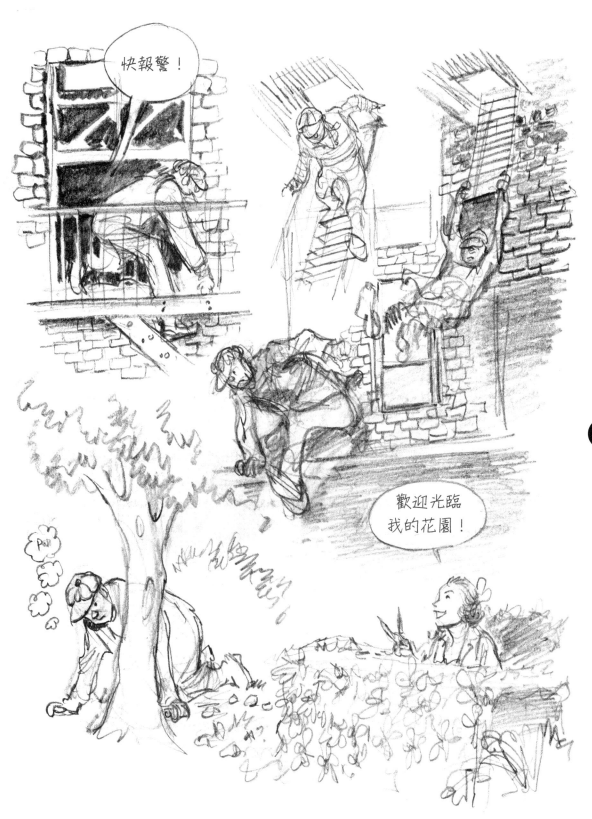

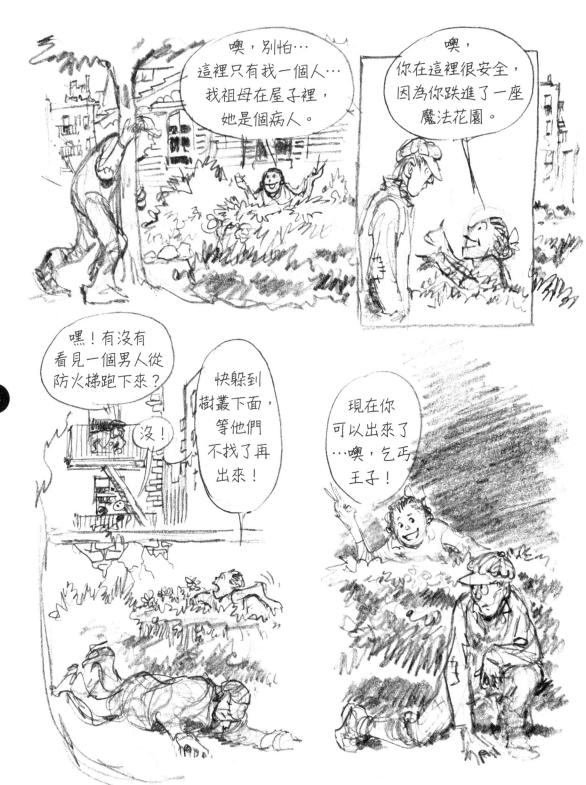

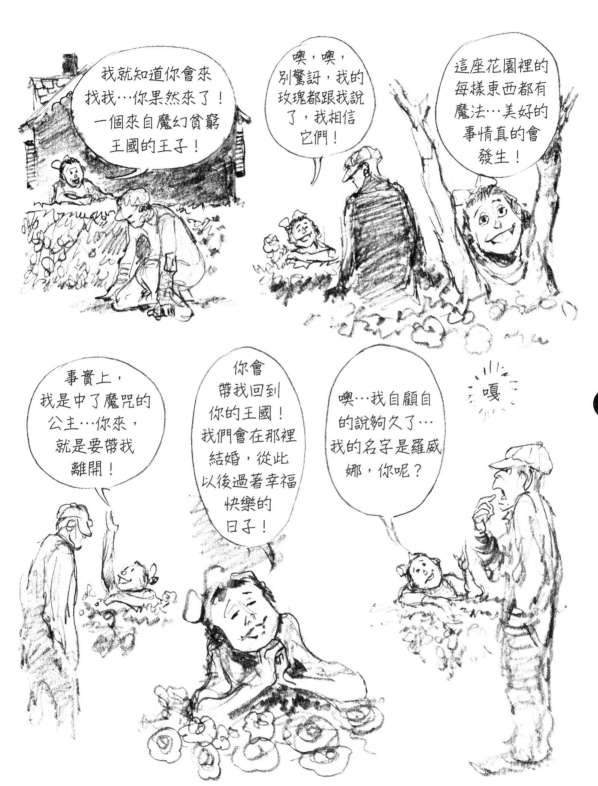

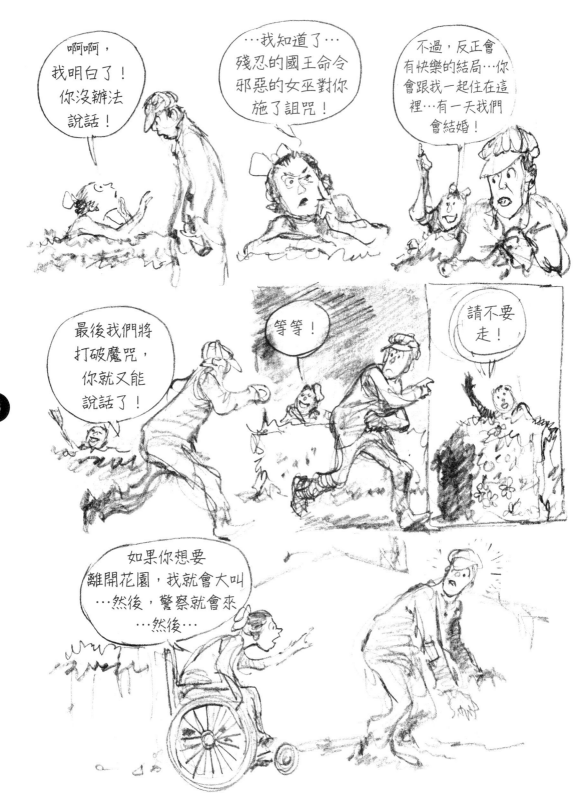

對話：讀者做為演員

漫畫做為一種媒介物，沒有聲音、音樂、或動作，因此需要讀者參與故事的演出，對話於是成為關鍵要素。沒有安排對話的地方，說故事的人就得仰賴讀者的生活經驗補充，以強化演員之間的交流。

在描繪互動的一連串無聲連環畫中，用漫畫說故事的人必須確保使用易於辨識的姿態，以便在讀者心中勾勒出對話。

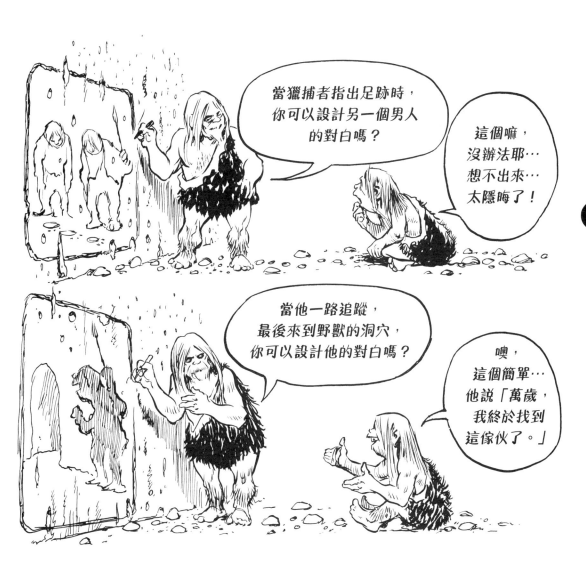

讀者 vs. 對話

　　下方的連環畫特意利用沒說出口的對話，強行讓讀者參與，並在最後的一個分格提供所有需要的文字。這種手法通常應用於電影，具有壓縮連環畫的精煉效果，否則故事的節奏和可信度可能雙雙流失。在這樣的例子中，生活經驗比較豐富的讀者能夠自行填補對話。

對白 vs. 圖畫

現實生活中，行動先於文字。同理，漫畫中對話的構思是在行動設計完成之後。

以漫畫來說，沒有人能真正確定文字閱讀究竟是在觀看圖片（picture）之前或之後。我們也沒有確實的證據證明兩種閱讀同步發生。文字與圖片閱讀是兩種不同的認知過程。不論如何，圖畫與對話互相賦予意義──這是用圖像說故事的重點。

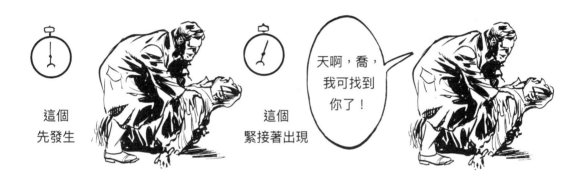

這個 先發生　　　　這個 緊接著出現

對話 vs. 動作

一連串的動作依特定節奏瞬間發生，對話必須能夠搭得上這樣的場面。對話框若是不合理，將會違背讀者的現實感、妨礙節奏，同時衝擊說故事人的可信度。

此外，讀者還需要保持時間感。交換對話的過程中，時間也在流逝。以下是發生在數秒之間的對話。

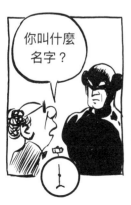

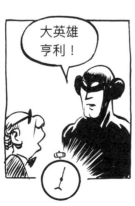

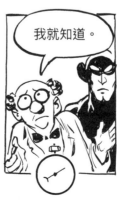

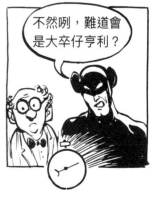

對話持續的時間，及相應產生體態動作的持續時間，幾乎呈現一種幾何關係。在這樣的交換過程中，對話與動作之間存在著可察覺的時間差。一個角色就定位，說出台詞；另一個角色在回應前先擺出體態。一切都發生在幾秒瞬間。

以下狀況是，用漫畫說故事的人讓對談在同一幅圖畫中生成。雖然可以節省空間，可信度卻打了折扣。

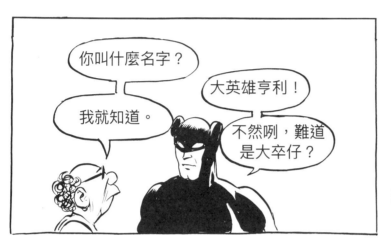

時間差建立在
交談持續的時間

比較經濟的
做法是，
維繫對話與
動作之間的
連結。

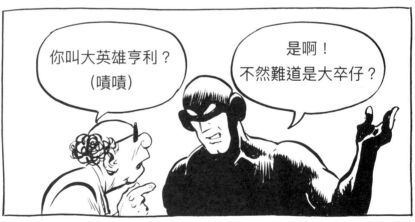

如果有所謂的公式，那就是明文規定，對話結束的時間也同時是圖畫持續時間的終結。這個公式的邏輯是：冗長的交談無法以固定不動的圖畫來支撐，這樣看起來並不真實。

美術字也能對話

　　因為沒有聲音，對話泡泡裡的對話就像劇本的作用一樣，引導讀者在心中默讀。美術字的風格和模仿重音是用漫畫說故事的人刻意營造的線索，以便讀者在閱讀時掌握細微的情緒差異，這是形塑意象可信度的必要方法。一些普遍常用的特殊美術字標誌了音量與情緒。某種程度來說，它們訴諸直覺判斷。如下圖所示，較大、較粗的字句意味著較大的音量。

故事動能

　　當讀者漸漸投入故事，熟悉它的節奏與動作之後，就可以預期讀者填缺補空，為對話貢獻一己之力。故事的動能有助使用漫畫說故事的人成功運用無字的段落。

　　以下連環畫中，大多數的對話懸置（為了要加速敘事），有待讀者自行填補。

媽的

喀拉
喀拉

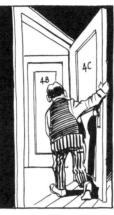

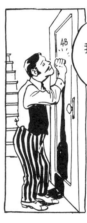

不好意思…麻煩您，
我是阿曼多·盧阿迪…
我剛從義大利…
搬到隔壁！

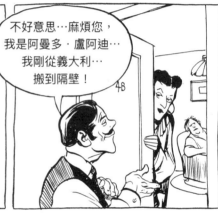

我的電話
還不能用！
我得打回羅馬…
請問能借用您的電話
嗎？…當然，
我會付費的！

呃，
好，
沒問題。

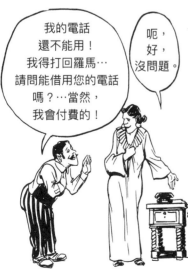

我得打給
我老婆
報平安。

噢？

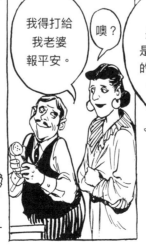

哈囉，雷娜，是我，
阿曼多…聽得見我說話嗎？
是，我在美國…當然說英語…
是，是，我明天起在卡洛斯叔叔
的裁縫店工作！當然，我會寫信
…不不，我會告訴你什麼時候
能來。再見，再見！

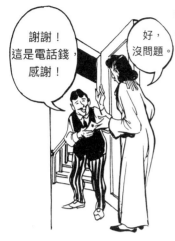

謝謝！這是電話錢，感謝！

好，沒問題。

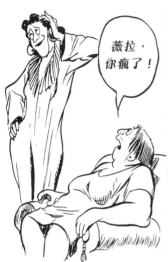

薇拉，你瘋了！

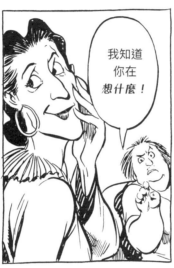

我知道你在想什麼！

媽媽，媽媽！看看我…我都四十歲了…整天跟妳待在家，我只知道燒菜煮飯！

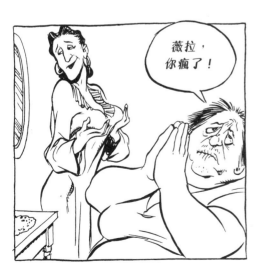

薇拉，你瘋了！

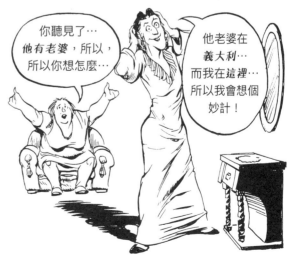

你聽見了…他有老婆，所以，所以你想怎麼…

他老婆在義大利…而我在這裡…所以我會想個妙計！

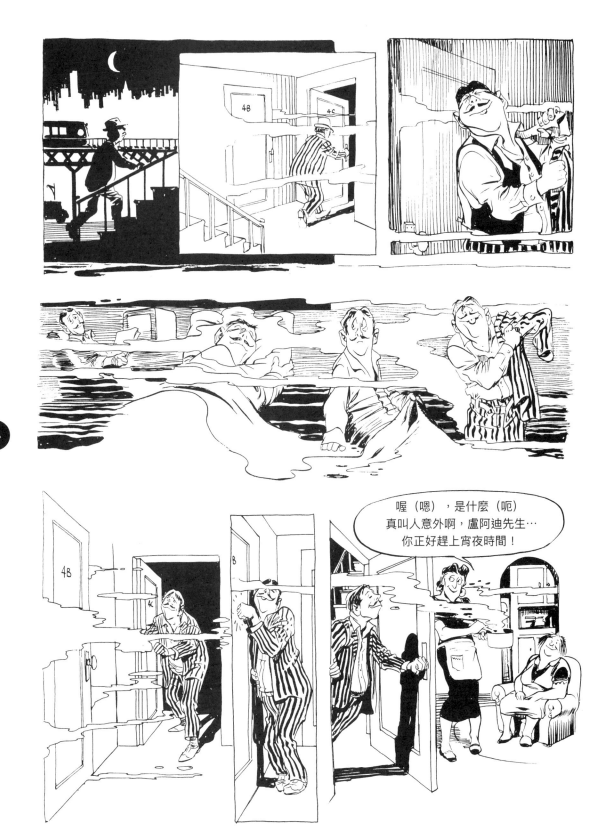

64

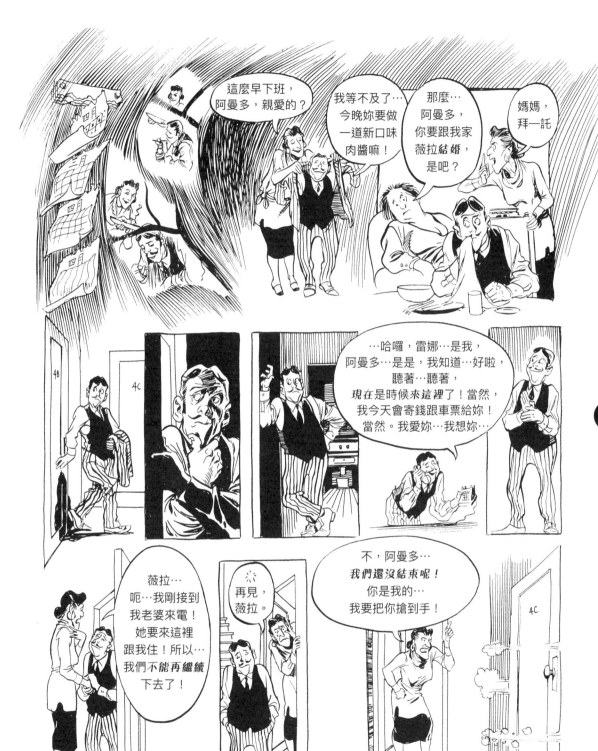

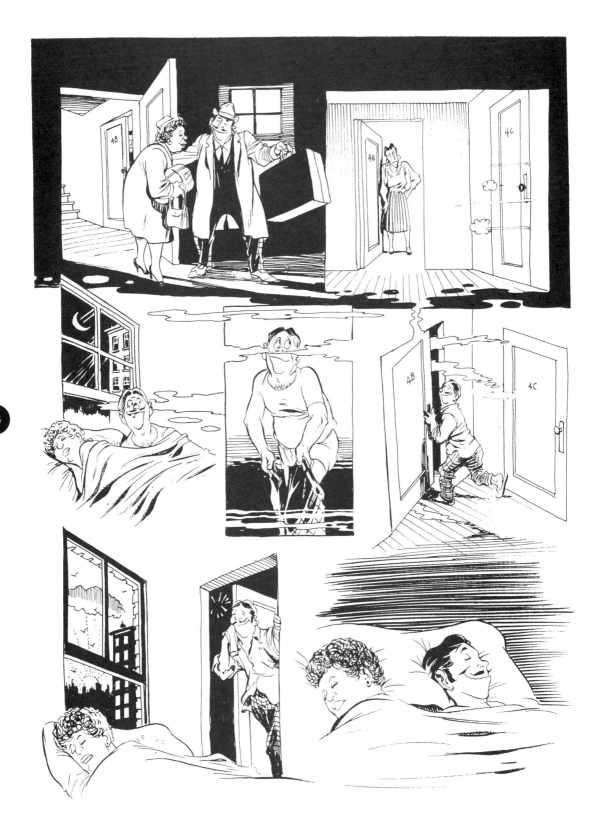

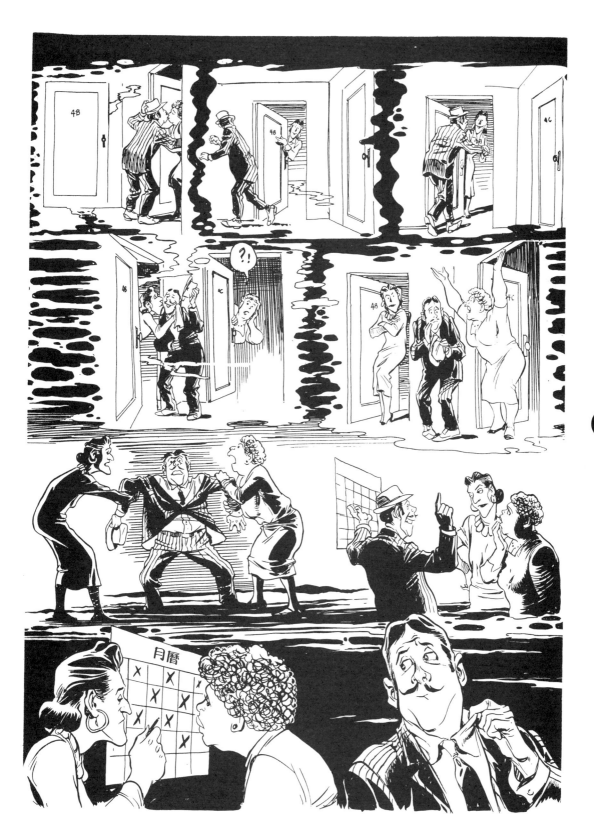

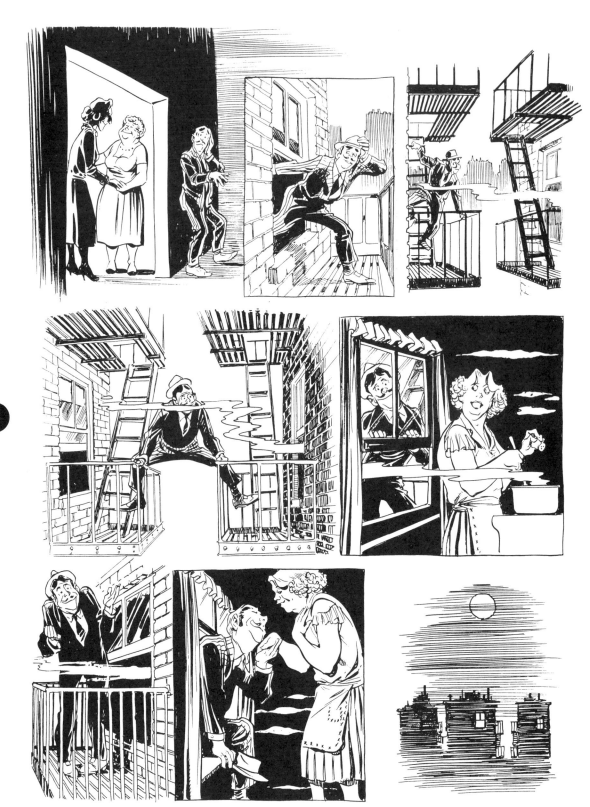

第 **7** 章

讀者的影響力

　　說故事的人不可忽略讀者擁有其他閱讀經驗這件事。讀者暴露在其他媒介當中，每一種媒介都有自己的節奏。雖然無法衡量，但我們知道不同媒介彼此會互相影響。

電影

觀眾跟著劇情敘述前進。看電影時沒有時間細細品味篇章段落，或者停下來沉思。觀眾是一齣人造現實的旁觀者。

文本

閱讀需要一定技能，包括思考、參與、回憶…讀者將文字轉換為意象。

互動影片

電子化儲存的文本與圖像，觀眾自行操控播放與讀取的節奏。沒有紙本媒介那種實質的觸感。

漫畫

相對於文本，因為提供圖像，讀取較不耗費心力。陳述的品質取決於圖文配置。要求讀者參與其中。

圖像閱讀需要經驗，並且容許讀者以自己的速度進行。讀者必須「自帶音效」和動作，以支援圖畫。

閱讀節奏

　　姑且不論個人的認知技能，大體來說，以閱讀節奏形容讀者讀取的速度最為恰當。讀者可以自行調整對於漫畫學科及慣例的期待，他們會本能地參考其他媒介，同時也會觸及真實經驗的回憶。

　　讀者容許漫畫仿效另一媒介的敘事節奏，但在紙本漫畫中，說故事的人必須思考如何在紙上說故事。這麼一來，就加入了一些物理因素，也就是說，紙本不需要機器傳輸，讀者全盤掌控讀取過程，不受機器及其輸出節奏的操控。

　　對說故事的人來說，網路漫畫用於控制讀者的彈性較大。不過，截至目前，用漫畫說故事的人儘管工作數位化，仍大致保有紙本的節奏。

紙本的電影節奏 這種方式模仿電影節奏，讓鏡頭在圖畫之間「平移」（pan）或掃過。

紙本的紙本節奏 紙本閱讀節奏的圖像必須有高度連結性，才能更清楚地將圖畫串連成一氣呵成的動作。

電影對閱讀漫畫的影響

　　漫畫與電影的關係看似顯而易見，其實潛藏著許多差異。

　　兩者都要處理文字與圖畫。電影以聲音與真實動作的假象支撐；漫畫則以固定分格為平台，暗示聲音與動作的存在。電影利用攝影與精密科技來傳輸寫實圖畫；漫畫則限於紙媒。電影標榜提供真實體驗；漫畫則是陳述經驗。這些特質無疑影響電影創作者與卡通畫家的取徑。

　　他們都是說故事的人，運用各自的媒介與觀眾交流。他們與觀眾的連結方式也不同。電影僅僅要求觀眾專注於銀幕；漫畫需要一定程度的識讀能力和參與。直到電影散場，觀眾都得乖乖待在定點，漫畫讀者可以自由漫步，偷瞄一眼結局，或者停留於某一格畫面，胡思亂想。

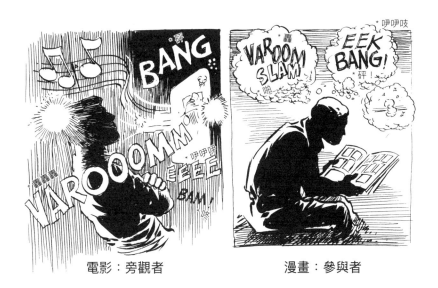

電影：旁觀者　　　　　　　漫畫：參與者

　　不過，電影與漫畫真正分道揚鑣的地方在於：電影的進行不需顧慮觀眾的文學相關技巧與閱讀能力；漫畫則對兩者皆有一定要求。除非漫畫讀者能夠辨識圖畫，或能自行填補空缺、解讀圖畫配置的含義，否則故事與讀者將無法達成溝通。因此，漫畫家有責任設計出能與讀者想像力交流的圖畫。

現代漫畫家必須面對生活中大量接觸電影的讀者。

電影經驗（儘管這經驗是刻意製造出來的）往往長存人心，漫畫敘事者處理這種經驗時必須「當真」對待。也因為如此，說故事的要素（節奏、解決問題、因果關係、還有更多與認知能力方面的要素等等）無可避免地會與讀者的整體經驗有關。這是與讀者交流的機會。

我們不能忽略的事實是，電視「經驗」按個鍵就能中止。這對集中與持續注意力的影響不可小覷。

漫畫總是情不自禁引用那些讓電影讀者打心底接受的電影老梗。電影經常把觀眾的眼睛當成鏡頭，透過這種設計，演員就定位不動，反而是鏡頭往他們的臉部與身體推近、在四周繞圈子。另一個老梗是，當某件事物出現在演員面前時，總是先帶出演員看見東西的鏡頭，接著才呈現演員所見的事物。

電影中的聲音與對話不占視覺空間，它們是在另一個層次上被觀眾聽到。在漫畫段落中模仿電影的聲音處理，將使連續畫面變得難以閱讀，如下所示：

電影段落

漫畫段落 當漫畫模仿電影鏡頭的技術時，將失去可讀性。同樣的事件可以用較精簡的方式來說，把空間保留給後續的故事情節。

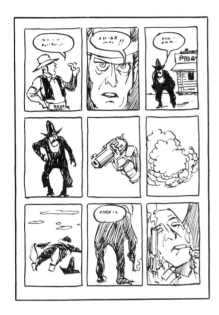 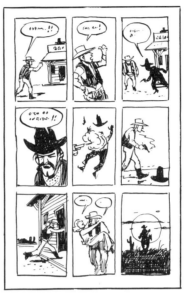

漫畫如何影響電影

　　電影創作者時常在漫畫裡找到適用的點子。用漫畫說故事的人處理的並非真正的時間或動作，所以他呈現的圖畫不受真實性的限制。用漫畫說故事的人可以利用漫畫化的手法和精心設計的機制，隨意創造並扭曲現實，這在現實生活中是辦不到的。跟劇院現場演出或電影受到寫實限制不同的是，用漫畫說故事的人更加自由。穿著特殊服裝的英雄能被讀者接受，就是展現自由創新的結果。

國家的影響力

從歷史的角度來說，美國電影由於國際發行的範圍較廣，在這樣的推波助瀾下，建立起某些全球性的視覺與故事老梗。這些老梗具有全球接受度，漫畫也搭上順風車，從中得利。

二次世界大戰後，各國開始發展自己的漫畫核心人才。漫畫書很快在各個國家針對國人發行。法國、義大利、西班牙、德國、墨西哥、斯堪地那維亞、日本和其他許多地方的藝術家、作家紛紛投入漫畫創作，藉由故事、藝術、與符號反映他們國家的文化，滿足本國讀者。這對用漫畫說故事產生一定影響；有些刻板印象的圖畫深植人心，成為某個國族的代表人物。

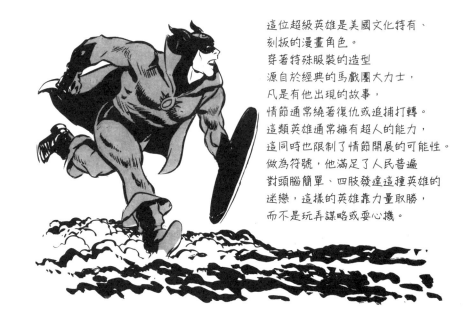

這位超級英雄是美國文化特有、
刻板的漫畫角色。
穿著特殊服裝的造型
源自於經典的馬戲團大力士，
凡是有他出現的故事，
情節通常繞著復仇或追捕打轉。
這類英雄通常擁有超人的能力，
這同時也限制了情節開展的可能性。
做為符號，他滿足了人民普遍
對頭腦簡單、四肢發達這種英雄的
迷戀，這樣的英雄靠力量取勝，
而不是玩弄謀略或耍心機。

說故事的漫畫家無法自外於強大的國家影響力，因此創作圖像時很難刻意展現具有國際視野的意圖。無論如何，許多描繪人類共通姿態的圖畫確實使得視覺語言得以延續下去。

第 **8** 章

構想

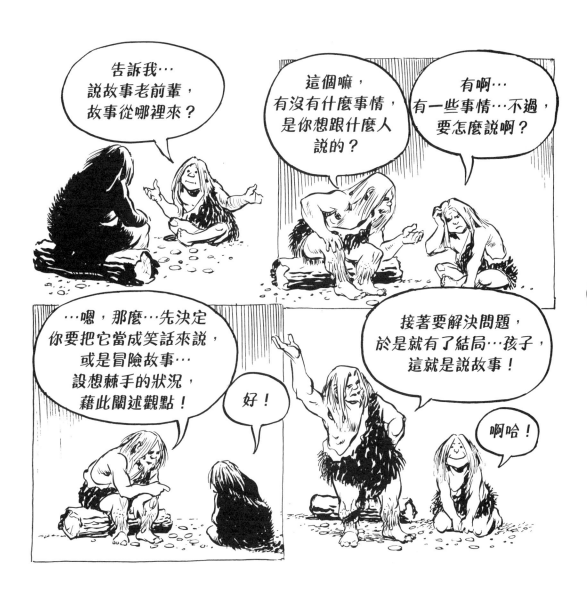

　　大多數故事都來自一個假設，這是與讀者簽訂協約的基礎。以下是展開故事時一些常用的假設：「假如⋯？」、「後來怎麼了⋯讓我告訴你吧！」、「接下來，我的英雄捲進一樁冒險⋯」、以及「關於那個⋯你聽說過嗎？」

假如？

　　說故事的主要元素是描寫經驗與現實，另一個來源則是製造問題。

　　以下是說故事時可以運用的三種假設。三者皆觸及人類關注的基本議題——恐懼與好奇心。讀者可以透過主角（protagonist）解決問題的表現，滿足學習處理威脅的需要。

假如⋯

你種在後院的種子長出像樹一樣的雜草，它的成長速度之快，一下子就爆衝兩倍高，直到高過了屋頂仍不停飆長。

假如⋯

一天早上醒來，你發現自己長出鋼鐵般的肌肉，跑得比高速火車還快，輕鬆就能徒手舉起車子。

假如⋯

地球的軌道突然改變，其他星球的外星人輕易就能來到地球。

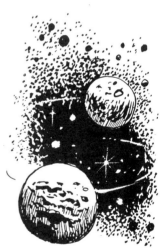

　　對用漫畫說故事的人來說，「假如」公式為敘事提供了某種「掛鉤」，可以懸掛經過設計的段落，藉此鋪陳事件。同時也給出型塑意像的空間，回應那些在現實中無法測試解答的問題。

　　以下案例來自 1978 年基欽辛克漫畫出版公司（Kitchen Sink）出版的《來自太空的訊號》第一章（Signal from Space，又稱《另一個星球上的生命》Life on Another Planet）。

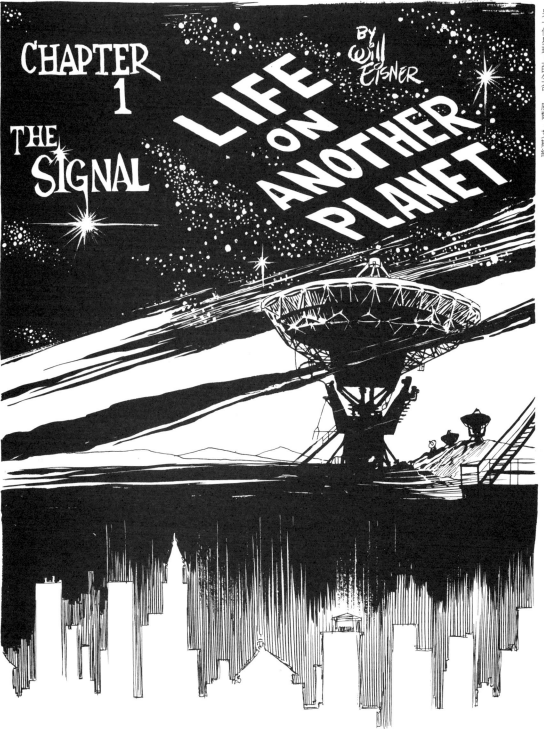

時間介於午夜到黎明之間，地點是位於新墨西哥州的
MESA 無線電天文觀測站…

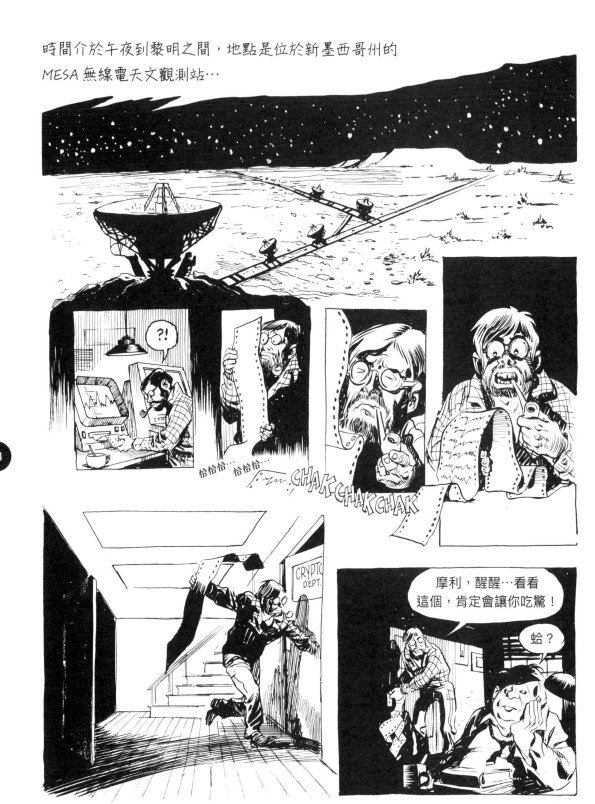

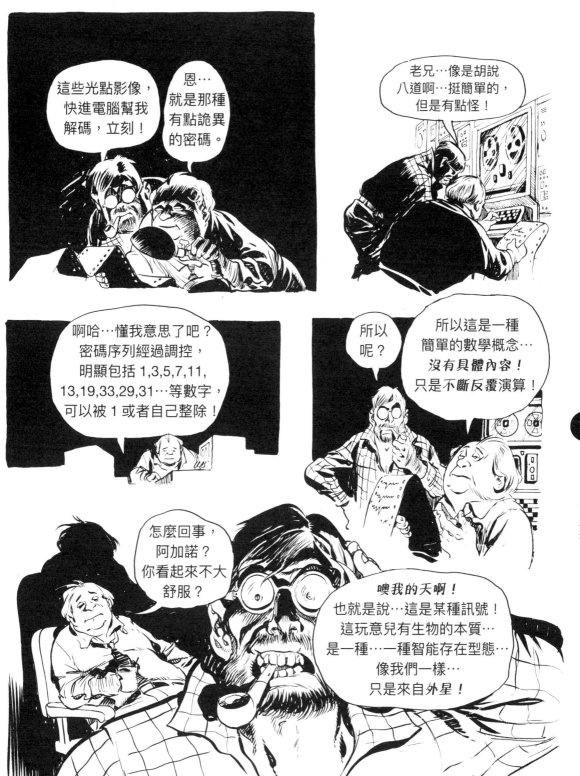

這些光點影像，快進電腦幫我解碼，立刻！

恩…就是那種有點詭異的密碼。

老兄…像是胡說八道啊…挺簡單的，但是有點怪！

啊哈…懂我意思了吧？密碼序列經過調控，明顯包括 1,3,5,7,11,13,19,33,29,31…等數字，可以被 1 或者自己整除！

所以呢？

所以這是一種簡單的數學概念…*沒有具體內容！*只是*不斷反覆演算！*

怎麼回事，阿加諾？你看起來不大舒服？

噢我的天啊！也就是說…這是某種訊號！這玩意兒有生物的本質…是一種…一種智能存在型態…像我們一樣…只是來自外星！

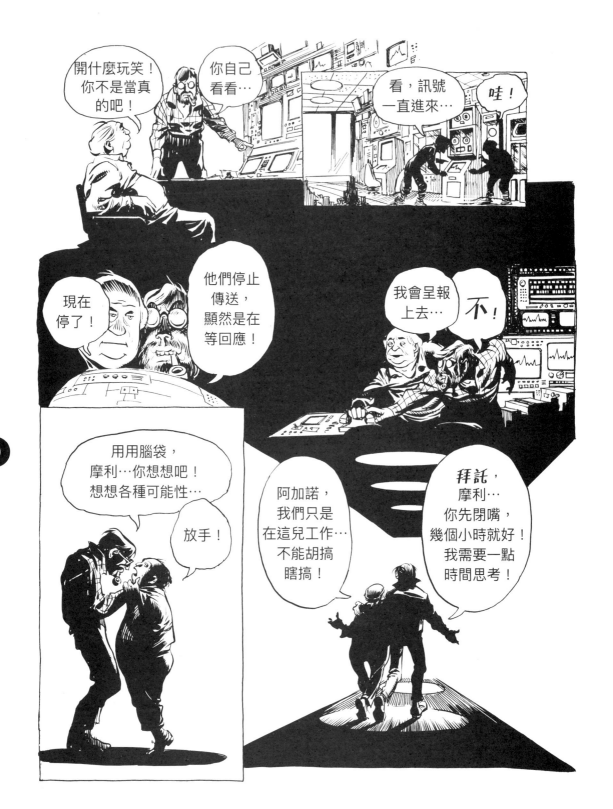

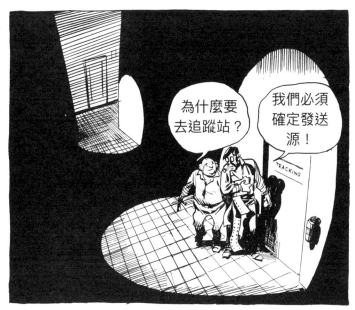

為什麼要
去追蹤站？

我們必須
確定發送
源！

TRACKING

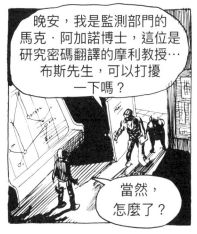

晚安，我是監測部門的
馬克·阿加諾博士，這位是
研究密碼翻譯的摩利教授⋯
布斯先生，可以打擾
一下嗎？

當然，
怎麼了？

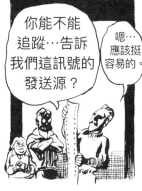

你能不能
追蹤⋯告訴
我們這訊號的
發送源？

嗯⋯
應該挺
容易的。

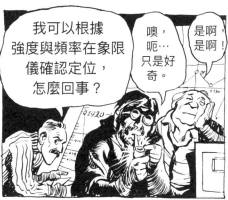

我可以根據
強度與頻率在象限
儀確認定位，
怎麼回事？

噢，
呃⋯
只是好
奇。

是啊，
是啊！

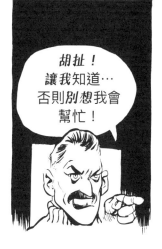

胡扯！
讓我知道⋯
否則別想我會
幫忙！

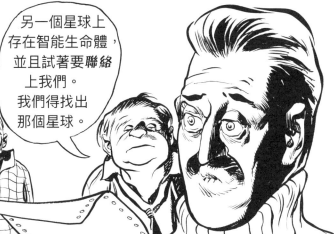

好啦⋯好啦⋯
我們收到訊號⋯
密碼顯示為
一種信息。

另一個星球上
存在智能生命體，
並且試著要聯絡
上我們。
我們得找出
那個星球。

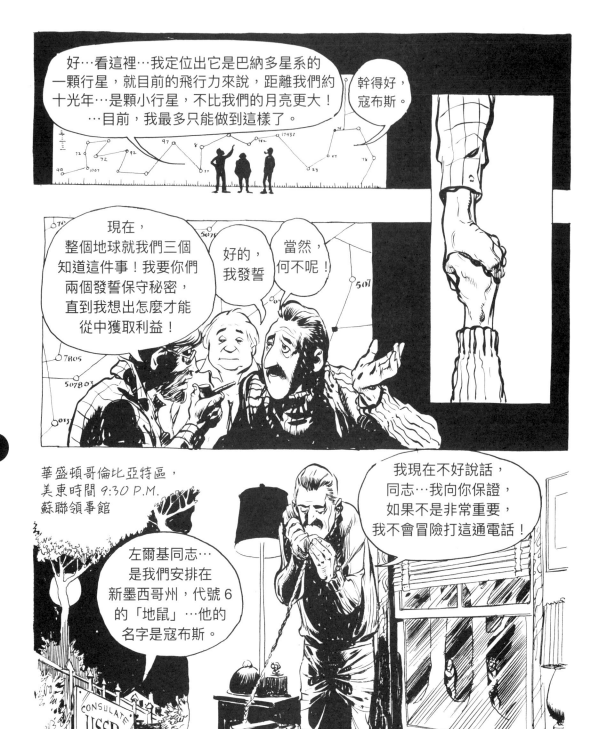

好…看這裡…我定位出它是巴納多星系的一顆行星，就目前的飛行力來說，距離我們約十光年…是顆小行星，不比我們的月亮更大！…目前，我最多只能做到這樣了。

幹得好，寇布斯。

現在，整個地球就我們三個知道這件事！我要你們兩個發誓保守秘密，直到我想出怎麼才能從中獲取利益！

好的，我發誓

當然，何不呢！

華盛頓哥倫比亞特區，
美東時間 9:30 P.M.
蘇聯領事館

左爾基同志…是我們安排在新墨西哥州，代號6的「地鼠」…他的名字是寇布斯。

我現在不好說話，同志…我向你保證，如果不是非常重要，我不會冒險打這通電話！

CONSULATE
USSR

譯註：地鼠 mole，指長期潛伏的間諜。

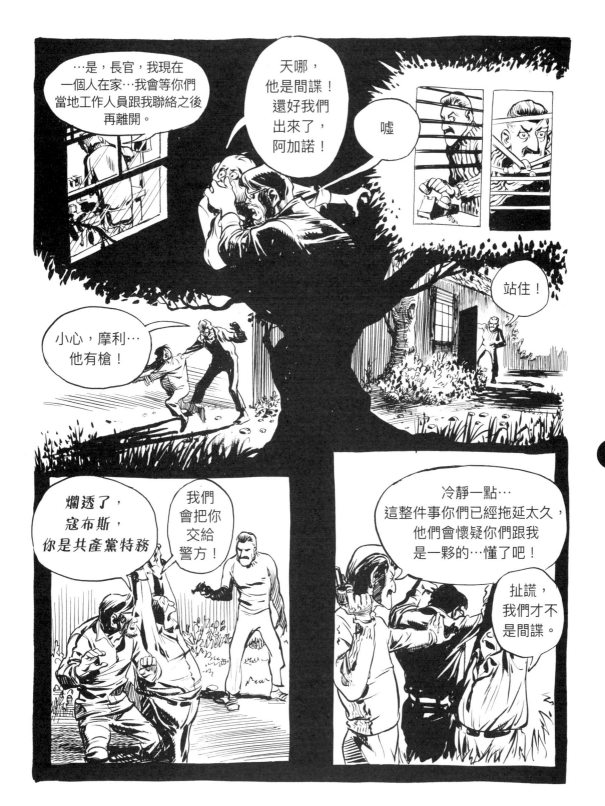

不妨這樣想…
這是一個全球共享的資訊，
而非專屬某些騙子，
或者哪個垃圾資本主義國家
…你想想人類處理新領土的
歷史…我們是野蠻人啊！
不可以這樣，如果要讓
兩大國共有共管，
至少他們會互相
牽制！

…這是道德議題！
而且，那訊號還會
對地球發射…到時候
蘇聯也會收到…
所以，這有什麼
大不了的？

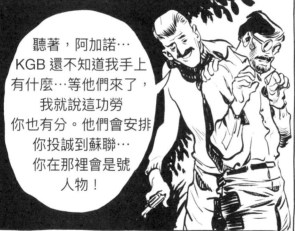

聽著，阿加諾…
KGB 還不知道我手上
有什麼…等他們來了，
我就說這功勞
你也有分。他們會安排
你投誠到蘇聯…
你在那裡會是號
人物！

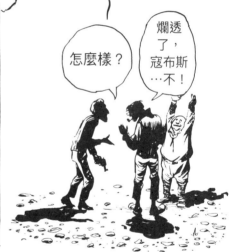

怎麼樣？

爛透
了，
寇布斯
…不！

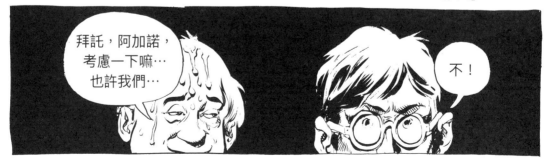

拜託，阿加諾，
考慮一下嘛…
也許我們…

不！

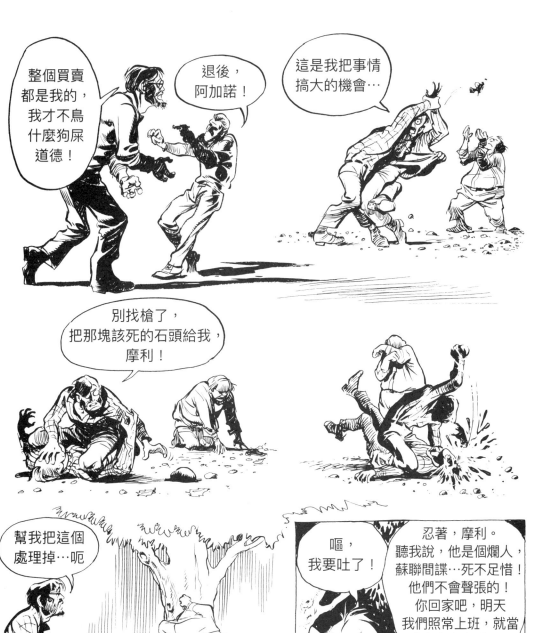

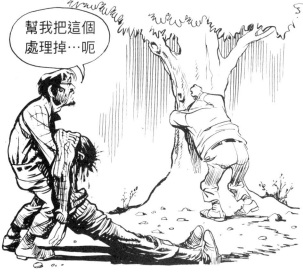

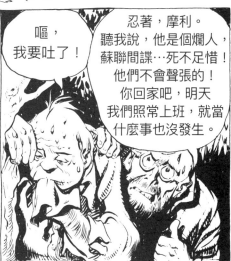

後來怎麼了…讓我告訴你吧！

　　觀眾永遠對能夠引發自己共鳴的經驗感興趣。當讀者與演員「分享」經驗時，將產生某種極為私密的連結。發揮關鍵作用的兩個字就是「分享」，因為對讀者來說，主角的內在情感是可理解的，若是處在相同情況，也會產生類似情緒。

　　透過圖像媒介敘述這樣的故事必須建立可信度。特別是漫畫，一段開場有助形塑主要角色的特質。想要達到此目的，開場必須精簡。太長的開場與有限的空間相牴觸，若是太短則會留下過多空白要讀者填補。故事以主角為主軸發展的故事，時常仰賴一段開場來快速介紹人物設定。

―――――――

透過圖像媒介敘述這樣的故事
必須建立可信度。
特別是漫畫，
一段開場有助形塑主要角色的特質。

―――――――

　　下面一則短篇《密室》（Sanctum）摘自《隱形人》（Invisible People），前四頁都是開場介紹。

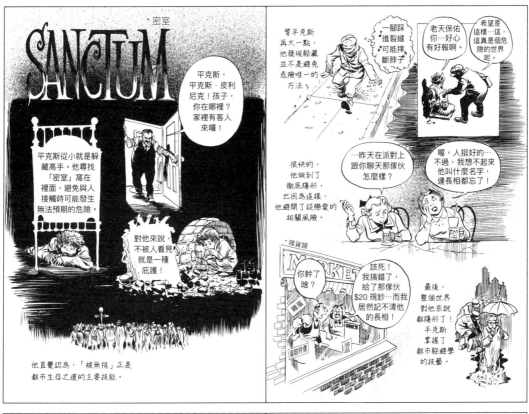

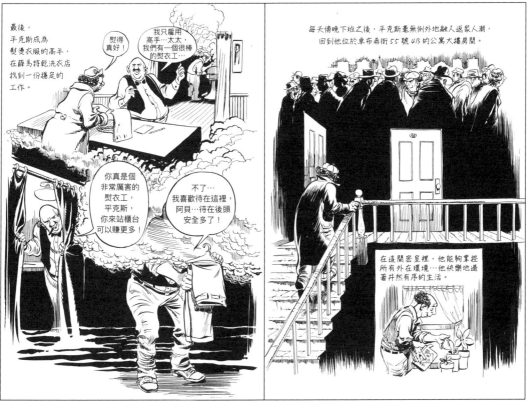

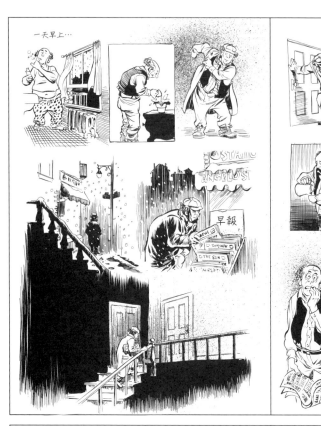

一天早上…

早報

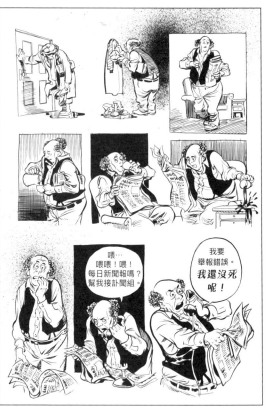

喂…喂喂！喂！每日新聞報嗎？幫我接訃聞組。

我要舉報錯誤。**我還沒死呢！**

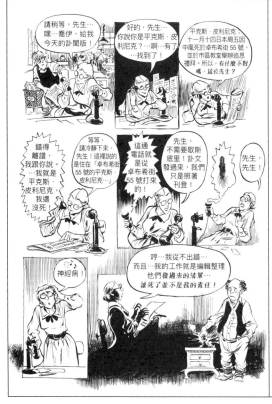

請稍等，先生…嘿…喬伊，給我今天的訃聞版！

好的，先生…你說你是平克斯·皮利尼克？…啊…有了！…找到了！

平克斯·皮利尼克十一月十四日本周五因中風死於卓布希街55號，並於市區教堂舉辦追思禮拜。所以，有什麼不對嗎，這位先生？

錯得離譜，我跟你說的。…我就是平克斯·皮利尼克，我還沒死！

等等，請冷靜下來，這裡說的是住在「卓布希街55號的平克斯·皮利尼克」…

這通電話就是從卓布希街55號打來的！

先生，不需要歇斯底里！訃文發過來，我們只是照著刊登！

先生，先生！

神經病！

哼…我從不出錯…而且…我的工作就是編輯整理他們發過來的清單…誰死了並不是我的責任！

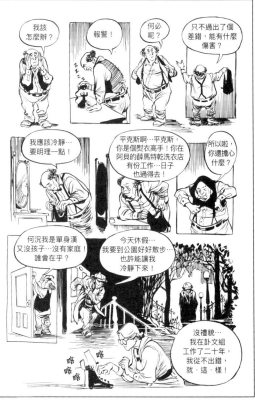

我該怎麼辦？

報警！

何必呢？

只不過出了個差錯，能有什麼傷害？

我應該冷靜…要明理一點！

平克斯啊…平克斯！你是個熨衣高手！你在阿貝的薛馬特乾洗衣店有份工作…日子也過得去！

所以啦，你還擔心什麼？

何況我是單身漢又沒孩子…沒有家庭！誰會在乎？

今天休假…我要到公園好好散步，也許能讓我冷靜下來！

沒禮貌…我在訃文組工作了二十年，我從不出錯，就·這·樣！

喀喀喀喀

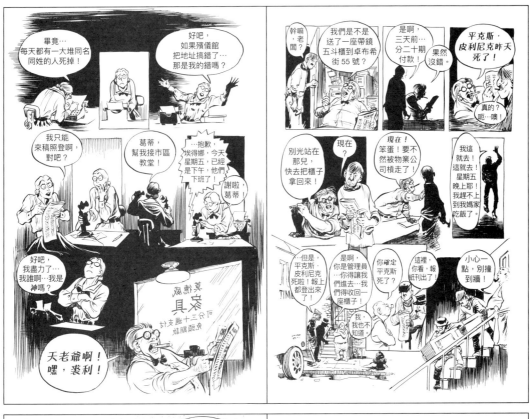

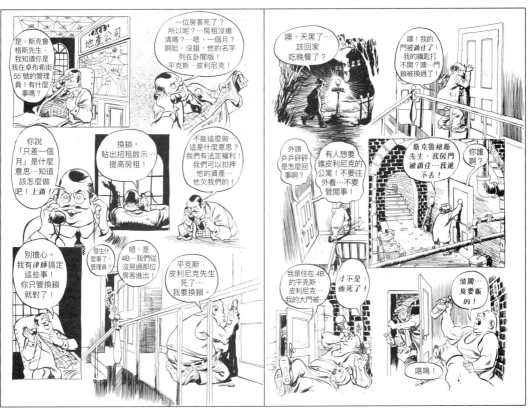

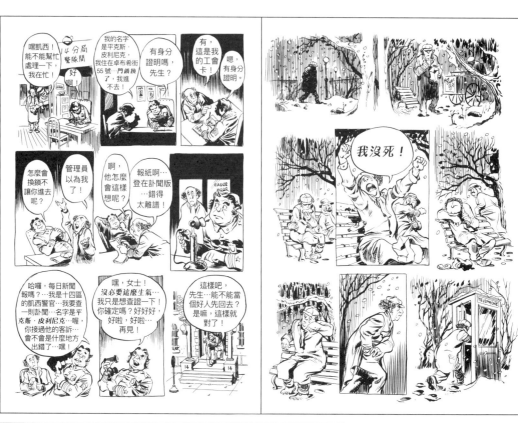
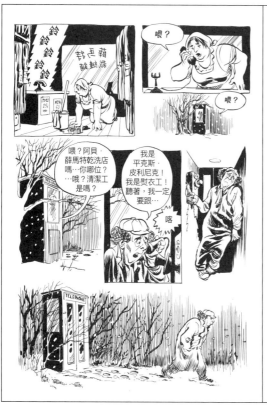
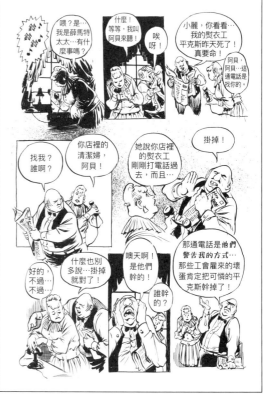

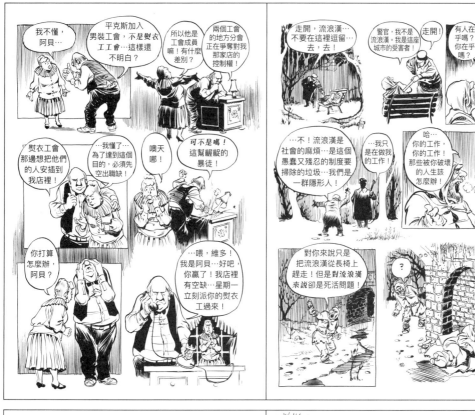

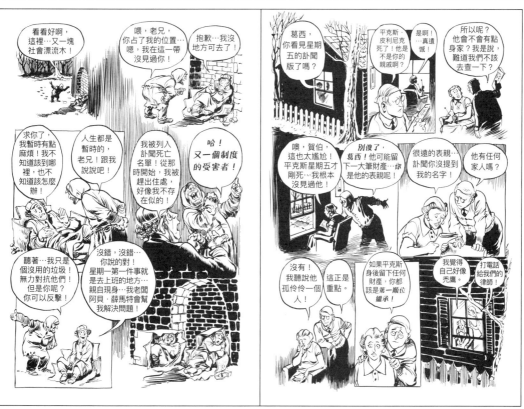

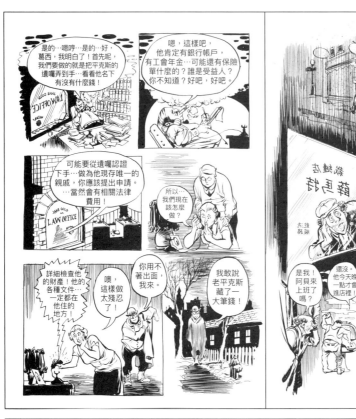

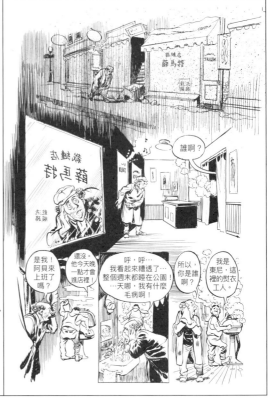

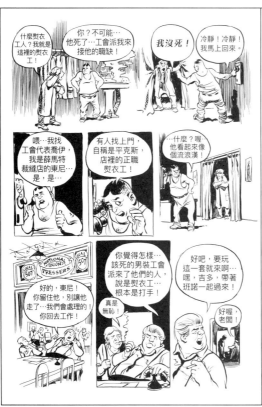

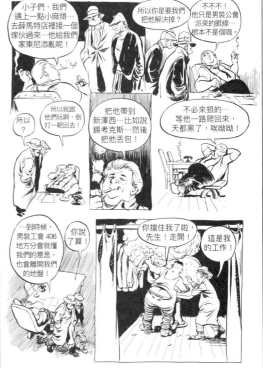

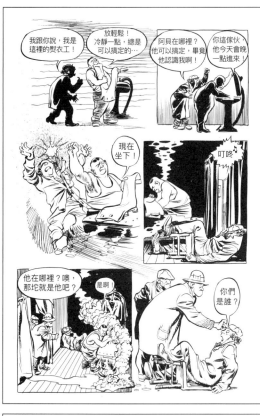

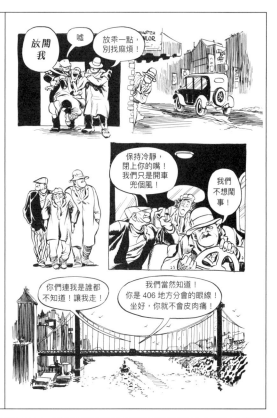

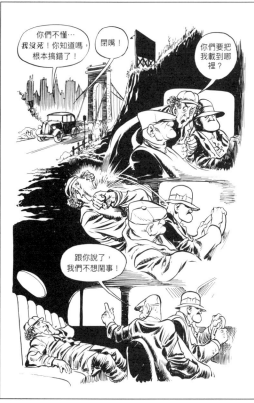

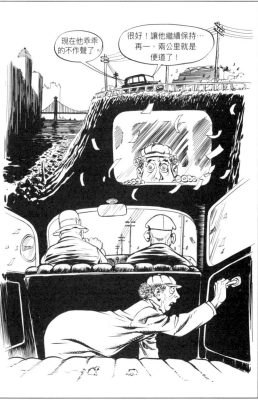

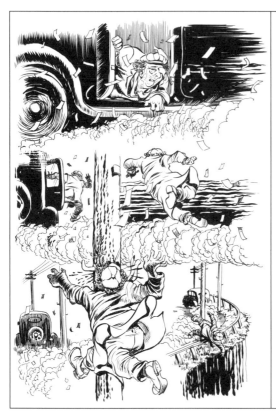

接下來，我的英雄捲進了一樁冒險⋯

　　圖像故事中最輕鬆的形式也許是建立一個持續出現、性格鋪陳完整的角色，然後讓他經歷一段極具挑戰性的冒險。

　　這時，說故事的漫畫家只需要為英雄安排一連串的「考驗」。像這樣的故事，讀者不會期待什麼複雜的情節，或者結構緊密交錯的各種環境狀況。事實上，問題愈簡單愈好。動作就是情節。

　　這就是超級英雄故事常見的設定。對以漫畫說故事的人來說，這種設定很有用，因為超級英雄是單向度的。這類英雄的特質基本上都屬於體能的範疇（超越極限的體力、視力、運動能力等等），因此他們面臨的威脅可能也呼應上述特質。在這類故事中，欠缺微妙鋪展（subtlety）的互動將導致容易預見的故事情節，用漫畫說故事的人也因此採用了電影風格的新穎圖像。電影觀眾憑藉著時間與意志練就一身電影觀賞能力，當他們閱讀漫畫時，面

說故事的人藉由在圖畫裡運用吸睛的
鏡頭角度帶出特效風格，而能夠從平庸
的情節裡製造令人興奮的效果。

對熟悉的設定，常會預期後續的發展。說故事的人藉由在圖畫裡
運用吸睛的鏡頭角度帶出特效風格，而能夠在平庸的情節裡製造
令人興奮的效果。

紙本作品中「電影取鏡」圖畫具有特殊的故事價值，
因為能挑起情緒和對當時環境的感受。

下一則範例裡的英雄不是超人。他被塑造成一個強大卻有弱點
的戰士。他捲入冒險之中，而他必須善用自身弱點。這則故事的
主軸是英雄反轉局面的能力。

荒　島

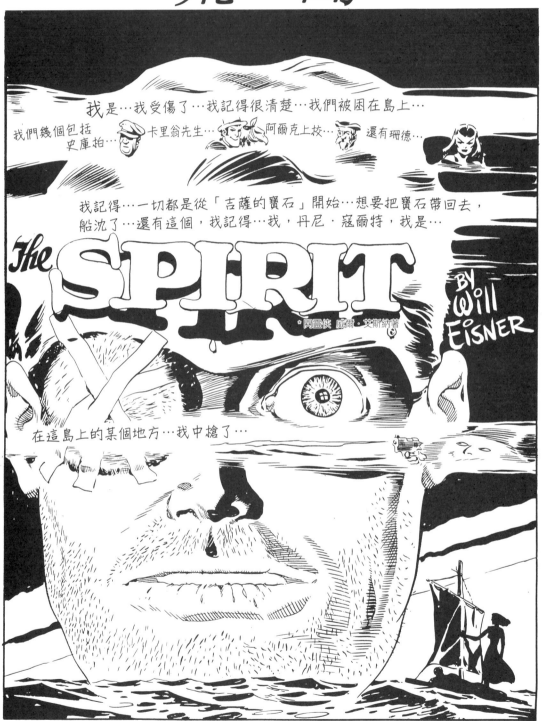

最初出版於 1950 年 3 月 26 日

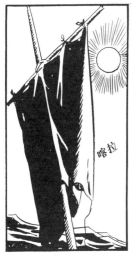

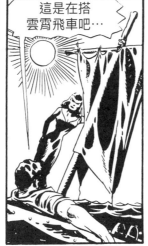

這是在搭
雲霄飛車吧…

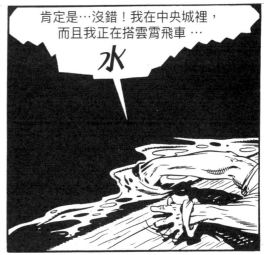

肯定是…沒錯！我在中央城裡，
而且我正在搭雲霄飛車…

水

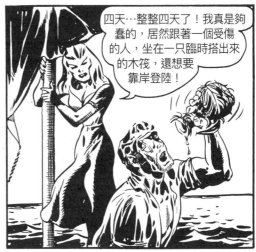

四天…整整四天了！我真是夠
蠢的，居然跟著一個受傷
的人，坐在一只臨時搭出來
的木筏，還想要
靠岸登陸！

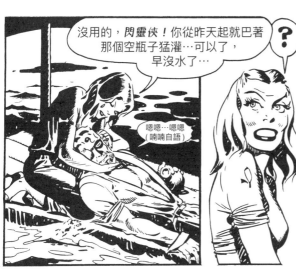

沒用的，*閃靈俠*！你從昨天起就巴著
那個空瓶子猛灌…可以了，
早沒水了…

嗯嗯…嗯嗯
(喃喃自語)

?

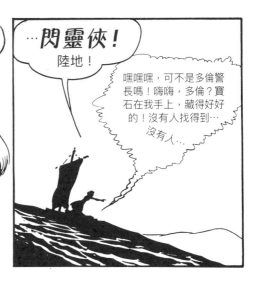

…**閃靈俠！**
陸地！

嘿嘿嘿，可不是多倫警
長嗎！嗨嗨，多倫？寶
石在我手上，藏得好好
的！沒有人找得到…
沒有人…

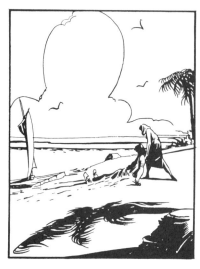

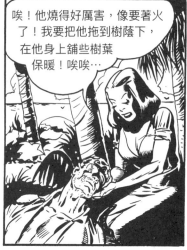
唉！他燒得好厲害，像要著火了！我要把他拖到樹蔭下，在他身上舖些樹葉保暖！唉唉⋯

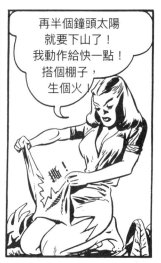
再半個鐘頭太陽就要下山了！我動作給快一點！搭個棚子，生個火！

撕！

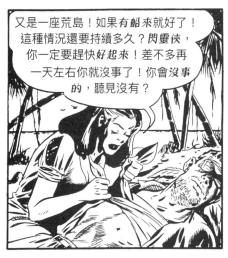
又是一座荒島！如果有船來就好了！這種情況還要持續多久？閃靈俠，你一定要趕快好起來！差不多再一天左右你就沒事了！你會沒事的，聽見沒有？

親愛的！

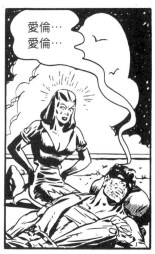
愛倫⋯愛倫⋯

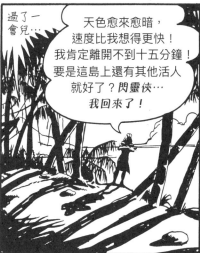
過了一會兒⋯
天色愈來愈暗，速度比我想得更快！我肯定離開不到十五分鐘！要是這島上還有其他活人就好了？閃靈俠⋯我回來了！

他走了！

98

在這島上某處，
閃靈俠一路摸索穿越叢林…

嗶 嗶 嗶

BEEP!

嗶 嗶 嗶 嗶

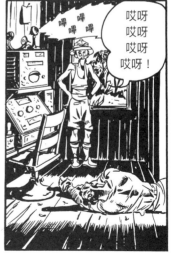

嗶 嗶
嗶 嗶 嗶

哎呀
哎呀
哎呀
哎呀！

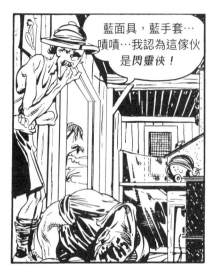

藍面具，藍手套…嘖嘖…我認為這家伙是閃靈俠！

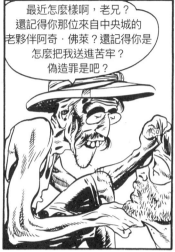

最近怎麼樣啊，老兄？還記得你那位來自中央城的老夥伴阿奇·佛萊？還記得你是怎麼把我送進苦牢？偽造罪是吧？

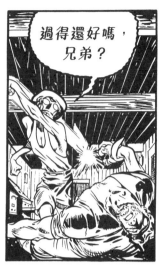

過得還好嗎，兄弟？

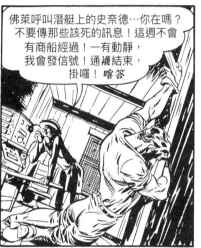

佛萊呼叫潛艇上的史奈德…你在嗎？不要傳那些該死的訊息！這週不會有商船經過！一有動靜，我會發信號！通襪結束，掛囉！喀答

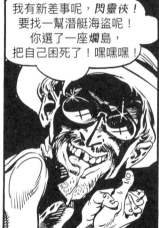

我有新差事呢，閃靈俠！要找一幫潛艇海盜呢！你選了一座爛島，把自己困死了！嘿嘿嘿！

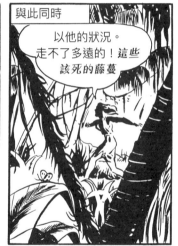

與此同時

以他的狀況。走不了多遠的！這些該死的藤蔓

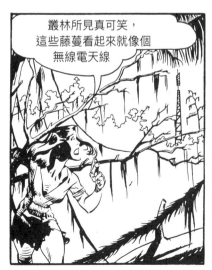

叢林所見真可笑，這些藤蔓看起來就像個無線電天線

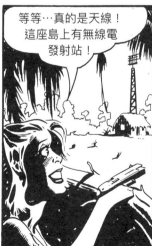

等等…真的是天線！這座島上有無線電發射站！

與此同時

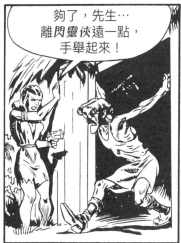
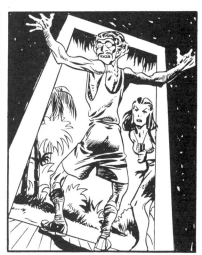

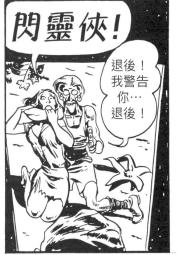

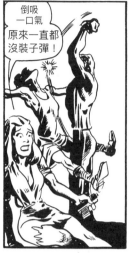
倒吸
一口氣
原來一直都
沒裝子彈！

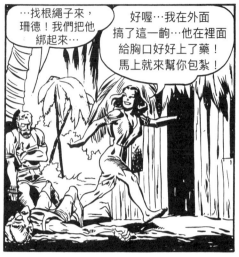

…找根繩子來，
珊德！我們把他
綁起來…

好喔…我在外面
搞了這一齣！他在裡面
給胸口好好上了藥！
馬上就來幫你包紮！

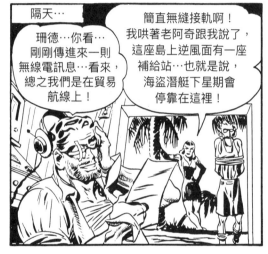

隔天…

珊德…你看…
剛剛傳進來一則
無線電訊息…看來，
總之我們是在貿易
航線上！

簡直無縫接軌啊！
我哄著老阿奇跟我說了，
這座島上逆風面有一座
補給站…也就是說，
海盜潛艇下星期會
停靠在這裡！

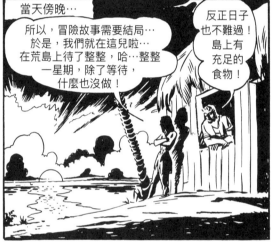

當天傍晚…

所以，冒險故事需要結局…
於是，我們就在這兒啦…
在荒島上待了整整，哈…整整
一星期，除了等待，
什麼也沒做！

反正日子
也不難過！
島上有
充足的
食物！

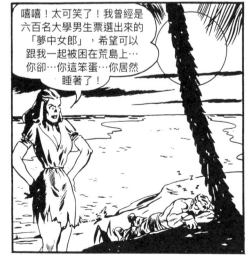

嘻嘻！太可笑了！我曾經是
六百名大學男生票選出來的
「夢中女郎」，希望可以
跟我一起被困在荒島上…
你卻…你這笨蛋…你居然
睡著了！

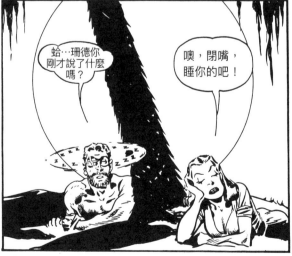

蛤…珊德你
剛才說了什麼
嗎？

噢，閉嘴，
睡你的吧！

關於那個…你聽說過嗎？

　　故事可能環繞著一則玩笑展開。以結構來說，玩笑是戲劇化的驚訝狀況。某個行動或某場演說出現不協調、違和的結果，可能以對話或一段插曲的形式呈現。它不可預見且超乎預期的性質，使人心情放鬆而愉悅歡樂，因此哈哈大笑。

　　說笑話的時候，說故事的人應該隨著笑話的發展專心鋪梗，或者安排採取動作，讀者被導引改道，突然偏離主軸。關鍵笑點雖然可以用一兩行文字帶出，但漫畫說故事人仍必須以有血有肉的情節來涵蓋圖像，這就得在笑點的前後增添背景訊息。雜耍藝人（vaudeville comedian）稱此為「擠」笑話。

　　這類的故事需要一段開場。用漫畫說故事的人可以運用圖像策略來傳遞「倒敘」效果，並且增強個人的參與反應。單靠文本不足以支撐圖像敘事的氛圍。說故事的人以圖像說笑話，必須要能夠全盤掌控意象，所以要避免幽微的藝術呈現，善用刻板印象與容易辯識別的圖畫。

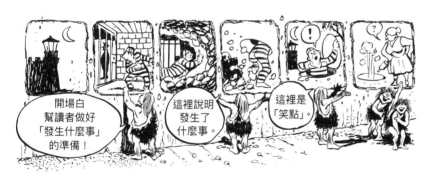

開場白幫讀者做好「發生什麼事」的準備！

這裡說明發生了什麼事。

這裡是「笑點」。

這是一則以圖像敘述的笑話，它的結構內容完整。

　　下一則故事的「笑話」很簡單。前殺手試圖完成五十年前他受雇執行某件任務所訂定的合約。過程中殺手死於心臟病發，然而他的目標不但還活著，而且渾然不知差一點就要被朋友幹掉。笑點在於目標乍聽殺手死訊，還為此驚訝悲憫的諷刺效果，結語「活著這檔事挺危險的」就是用來說明重點。

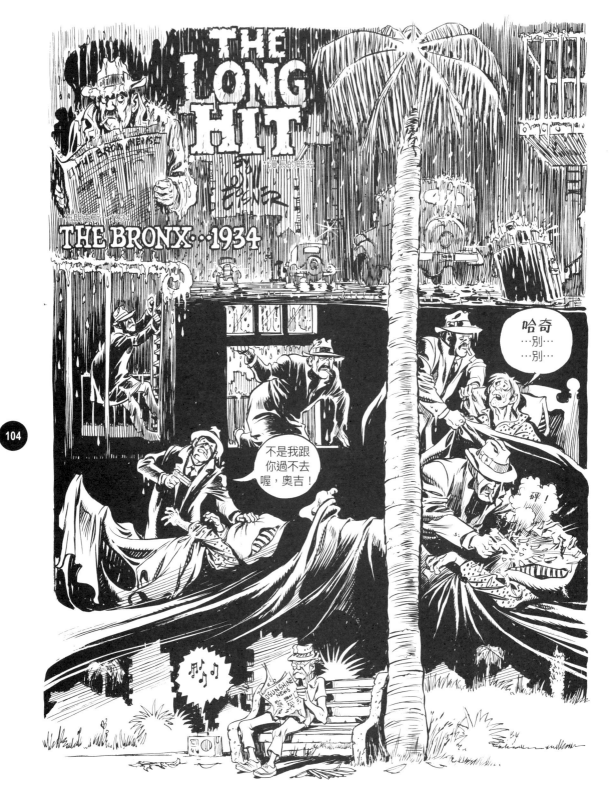

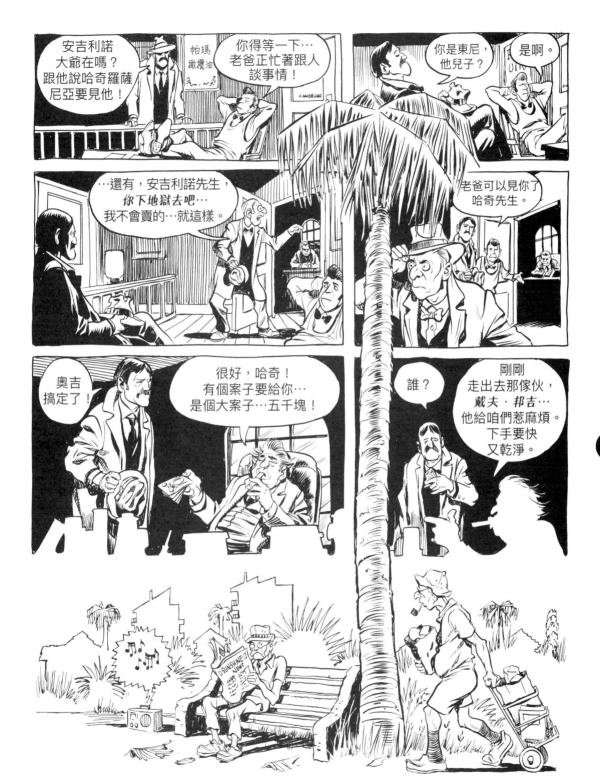

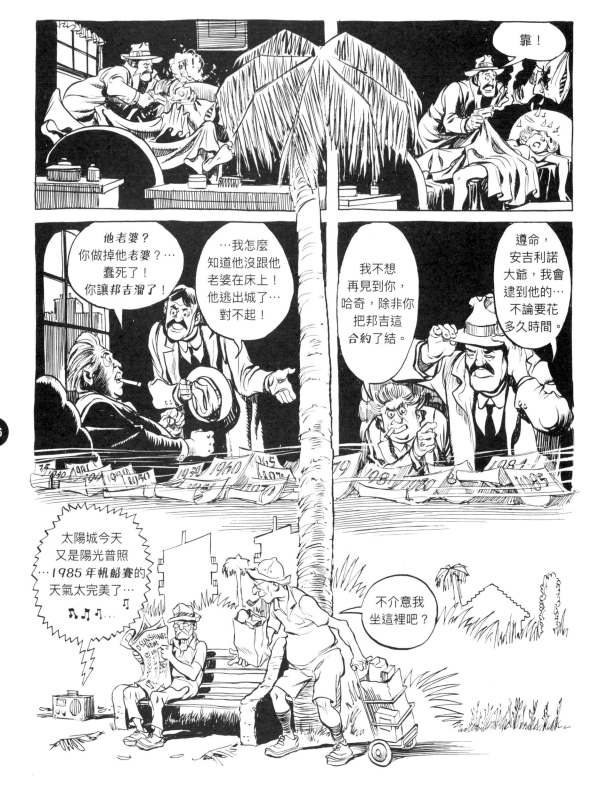

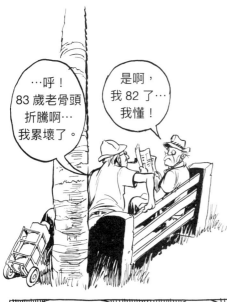

…呼！
83 歲老骨頭
折騰啊…
我累壞了。

是啊，
我 82 了…
我懂！

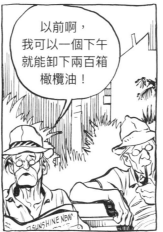

以前啊，
我可以一個下午
就能卸下兩百箱
橄欖油！

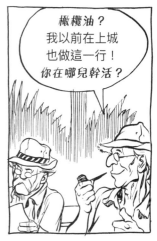

橄欖油？
我以前在上城
也做這一行！
你在哪兒幹活？

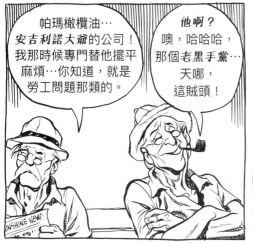

帕瑪橄欖油…
安吉利諾大爺的公司！
我那時候專門替他擺平
麻煩…你知道，就是
勞工問題那類的。

他啊？
噢，哈哈哈，
那個老黑手黨…
天哪，
這賊頭！

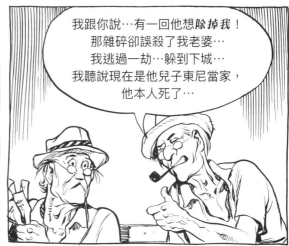

我跟你說…有一回他想除掉我！
那雜碎卻誤殺了我老婆…
我逃過一劫…躲到下城…
我聽說現在是他兒子東尼當家，
他本人死了…

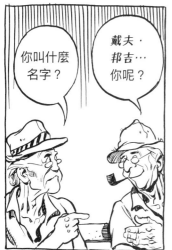

你叫什麼
名字？

戴夫·
邦吉…
你呢？

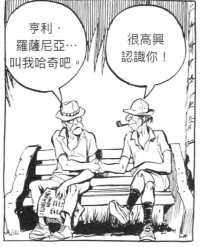

亨利·
羅薩尼亞…
叫我哈奇吧。

很高興
認識你！

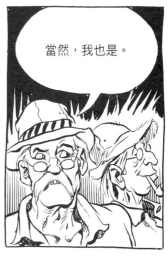

當然，我也是。

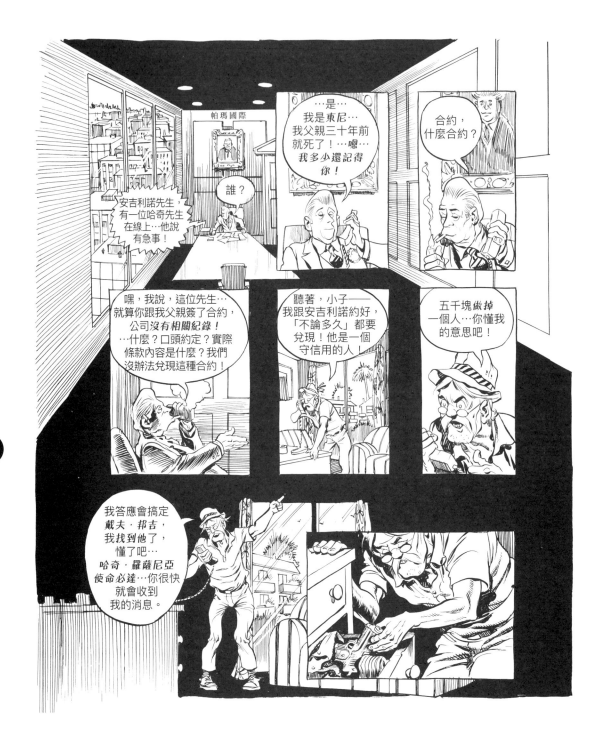

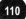

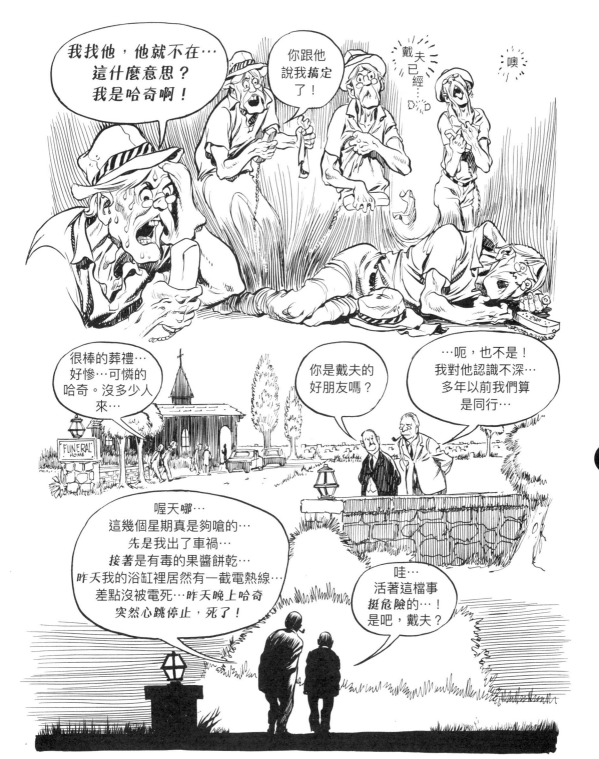

寫作過程

寫作通常被狹隘地認定是對文字的操控。而在為圖像敘事寫作的過程中，最關注的就是發展概念，接著描述概念並且建構敘事鏈，以便將文字轉譯為意象。對話支撐意象──這兩者皆為故事服務。兩者結合，以渾然一體的姿態呈現。理想的寫作過程是寫作者與繪者為同一人，因為這麼一來，就能縮短概念與概念轉譯的距離，創造出來的成品能夠更貼近寫作者的意圖。

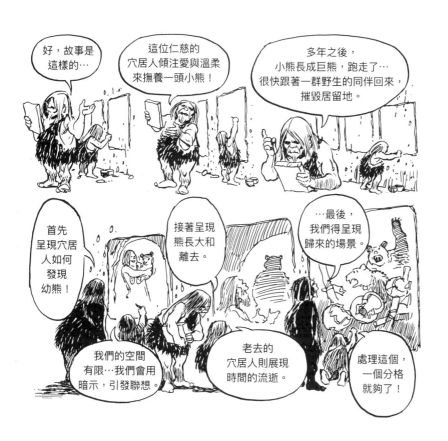

在劇場或電影片廠，導演、演員、攝影師與其他技術人員手中都有劇本。製作漫畫時，書寫內容則由一或數名繪者「拆解」為分格與頁面。在某些案例中，會直接把「拆解」稿或簡筆速寫的詮釋當成藍圖。

寫作一本文字書和圖像小說（graphic novel）之間有一個重大區別。一方面來說，字體（type font）與故事的本質、架構與品質無關。字體不具備轉譯作用；圖畫可以。

將書寫轉譯為圖像式的戲劇時，不論電影或漫畫，都必須適應該形式的運作機制。舉例來說，為電影或漫畫寫作時要講求經濟、避免文學風格，也不需要為了召喚讀者心中的圖畫而寫作描述的文字段落。構想是主導元素。寫作者通常會藉由提供深入的敘述來強化轉譯過程，這並不是為了複製，而是提供繪者指引。

實際上，圖像媒介中的書寫是為了繪者而進行的。作者提供概念、情節與角色設定。他（在對話框裡）的對話是對讀者說的；動作的描述則是給圖像轉譯者的說明。

寫作者 vs. 圖像轉譯者

對角色心理變化進行細微描述的漫畫腳本，就是希望繪製出來的作品可以充分傳達這樣的內化過程。

就這一點，舉例如下。繪圖轉譯者的任務是處理一個十頁、高速移動鏡頭的犯罪腳本（分格一，頁面一），主要情節就是不斷追逐。

分格 1

場景

警探從左邊進場。他走路有一點跛（戰爭舊傷），其中一隻腳不大敢使力。他滿臉風霜，是長年生活掙扎、痛苦與失望留下的痕跡。他用冷冽的鋼青色眼珠掃視了房間，閃現一抹叢林動物般的神情。這個人被殺死了。而他氣炸了，因為這麼晚才被叫來參與這案子，他覺得被羞辱，怒火中燒。他掩飾心中的憤怒，下巴的肌肉卻微微抽搐。

設定在中景的距離，鏡頭稍稍拉高，看見總長與其他員警靠著辦公室牆壁排排站，神情頗不自在。

對話框

迪克：「長官，我接到你的電話。如果想要我清理這團亂局，你最好把這些辦事員全部打包，收進櫥櫃。」
總長：「迪克，這次的情況非常棘手。」

提供給繪者的腳本描述了警探的內心觀點，希望足以涵蓋作者想要傳達的概念。但我們知道要畫出「戰爭舊傷」、「目光掃視房間」、「怒火中燒」、「羞辱」與「咬牙切齒的下巴肌肉」這些細節，可能無法以單格的中景來呈現。

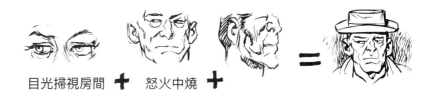

目光掃視房間 ＋ 怒火中燒 ＋ ＝

寫作者所求為何？寫作者心甘情願允許讀者自己推敲出上述的特色？或者，清楚呈現這些特色對故事來說非常關鍵？

　　繪者面對轉譯的兩難。「微微抽搐」的下巴肌肉與其他細微的特色有多重要？到底要在一個分格裡呈現多少東西？在不妨礙快節奏情節的前提下，透過連續分格累積一點一滴的推論，最終當然有可能完整傳達警探的人物設定。另一種因應方式是插入敘事分格（narrative panel），以呈現隱藏在表面下那些不易察覺的特質。以上種種皆視空間的大小而定。

　　如同以下案例所示，圖像敘事寫作必須處理這種媒介的限制，以及繪者的詮釋。

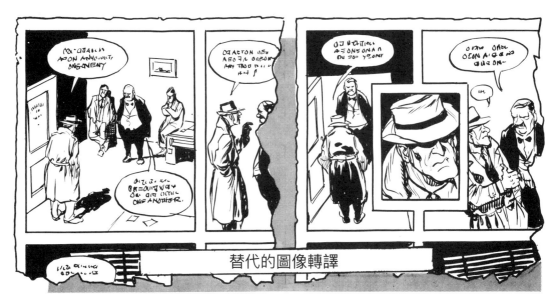

替代的圖像轉譯

這玩意兒附在腳本上，但顯然無法達到清楚傳遞的要求。

如果主角的個性對情節發展十分關鍵，可以用增加分格的方式來呈現。

　　漫畫是受限於靜態圖畫的媒介，沒有聲音與動作，因此寫作必須適應這些限制。

　　寫作者也必須把他們對繪者技藝能力的期待納入考量。繪者或寫作者（或身兼二職者）的挑戰在於需要傳達內在本質。微妙的姿勢或挑釁的體態都因為不像電影那樣承載連續的動作，所以不易描繪。在漫畫媒介中，「訴說」的圖畫必須自一連串的動作中擷取，並且凍結起來。

關於寫作與漫畫媒介各種限制所產生的牴觸，以下段落則是另一個例子：

「警探從人孔蓋慢慢往下滑落到彈藥箱之間的空隙。他會在這裡等著，直到殺手們押著他們的囚犯走進偌大房間的另一頭，那裡只有一盞貧血似的四十瓦燈泡。

「他的思緒開始倒帶。他又回到越南，仍是那片湄公河三角洲。他躲在裝滿口徑五十釐米機槍的箱子後面，納悶著自己的心跳聲會不會被人聽見。過去幾個月在帕里斯島規律的平凡生活沒能讓他為此做好準備。啊，是啊！西語移民區——他浪擲學前歲月的地方——那裡才比較像話吧。他的「大哥」把他教得很上道。「保羅，你從太平梯上溜下來的時候，要原地不動，連屁股也別搖一下。你就在巷子裡等著，待在垃圾桶後面，直到它們駛進亮處。那些雜種，他們聞得到你。」

「用力關門的聲音震醒了他的白日夢，他突然警覺起來。他悄悄從箱子周圍看出去，準備一躍而起。緊接著，有枝自動步槍冰冷堅硬的槍口抵住他的頸背，他慢慢挺直背脊。」

說故事的人在將這段敘事轉譯為圖像時，必須決定在這個「擊破現狀」的階段，該如何處理倒敘。寫作者必須知道呈現回憶倒帶需要空間。倒敘也會讓情節慢下來。這麼一來，「擊破現狀」所需要的空間將會決定需要刪掉多少敘事。

想像你是繪者，為了達成目的，你必須將上述段落轉譯為圖像敘事：第一段敘述你需要多少分格呢？沒錯，直接畫出警探從人孔蓋往下溜比較簡單；但如果你要表現出他下去的目的是為了等待殺手和他們的囚犯，又該如何呢？你要用多少分格來處理這個概念？

第二段邀請讀者對男人的過去進行一段回溯。這裡面有許多故事。你如何交代故事，同時又不讓情節慢下來（也就是如何維持故事的節奏生動流暢）？第三段的問題在於姿態。

某些例子中，敘事文字對圖像的構成不可或缺。在這樣的案例中，繪畫變成只是支援文字的插圖。以下是一則奇幻故事的例子，倒敘的情節由文字來執行，文字也因此成為不可或缺的敘事方法。

某些例子中，敘事文字對圖像的構成不可或缺

審判

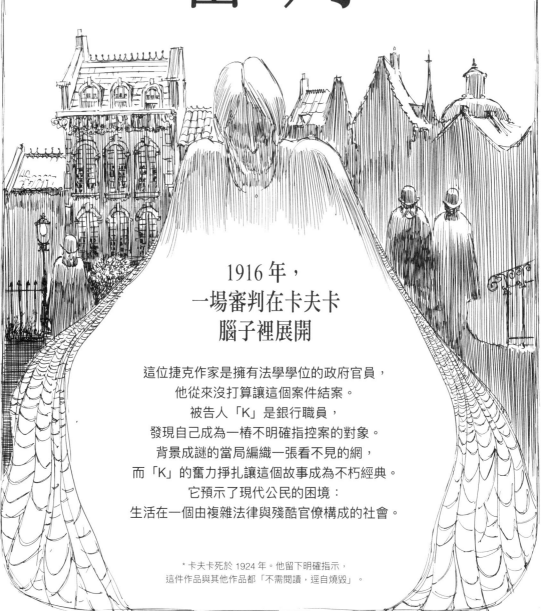

1916 年，
一場審判在卡夫卡
腦子裡展開

這位捷克作家是擁有法學學位的政府官員，
他從來沒打算讓這個案件結案。
被告人「K」是銀行職員，
發現自己成為一樁不明確指控案的對象。
背景成謎的當局編織一張看不見的網，
而「K」的奮力掙扎讓這個故事成為不朽經典。
它預示了現代公民的困境：
生活在一個由複雜法律與殘酷官僚構成的社會。

* 卡夫卡死於 1924 年。他留下明確指示，
這件作品與其他作品都「不需閱讀，逕自燒毀」。

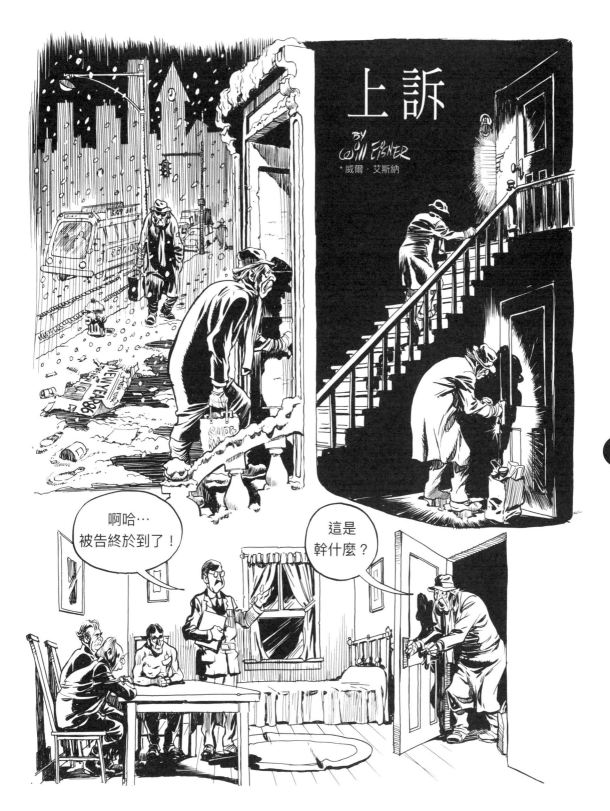

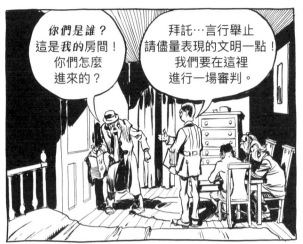

你們是誰？這是我的房間！你們怎麼進來的？

拜託…言行舉止請儘量表現的文明一點！我們要在這裡進行一場審判。

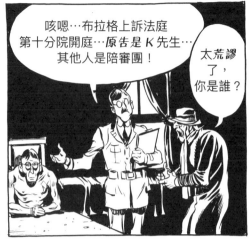

咳嗯…布拉格上訴法庭第十分院開庭…原告是K先生…其他人是陪審團！

太荒謬了，你是誰？

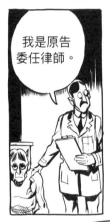

我是原告委任律師。

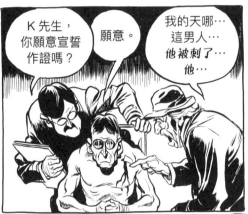

K先生，你願意宣誓作證嗎？

願意。

我的天哪…這男人…他被刺了…他…

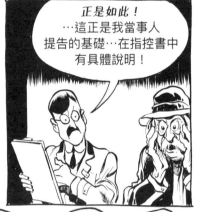

正是如此！…這正是我當事人提告的基礎…在指控書中有具體說明！

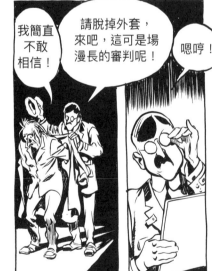

我簡直不敢相信！

請脫掉外套，來吧，這可是場漫長的審判呢！

嗯哼！

聽著，我的名字是…

安靜！這與案情無關，1916年你在法院任職，該院對我的當事人K提出指控。

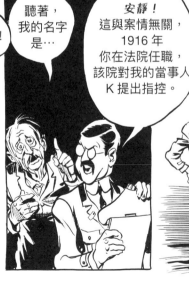

麻煩你，K先生，你自己跟我們說吧。

是這樣的，有一天早上，我從我房裡打電話叫了早餐…

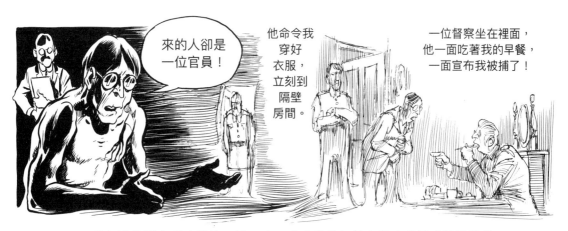

…雖然沒有提出明確指控，接下來一連串事件卻朝向無法逆轉的結果發展

首先…我跟布斯特娜小姐的感情生變。…雖然她相信我多半是無辜的，但很明顯她已經對我失去興趣…

隔週，我接到一通電話，對方通知有一場調查庭將在 J 城的某建築物裡召開！對方力勸我出席！…我當然去了！

調查不具任何實質意義

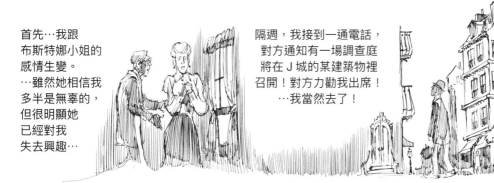

「你是油漆工人？」首席治安官問。

「不，我是銀行職員。」我堅定地回答。

我隨即針對自己的情況做了一番剴切的評論…我說我在自己房裡遭到逮捕。接著，我的審問者（當時他正吃著我的早餐）告知我被逮捕！當我追問指控罪名為何，他沉默以對…*沒有回答！*

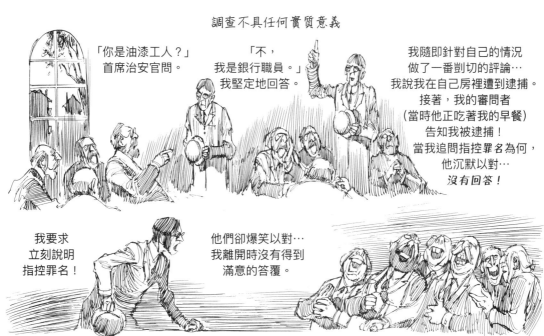

我要求立刻說明指控罪名！

他們卻爆笑以對…我離開時沒有得到滿意的答覆。

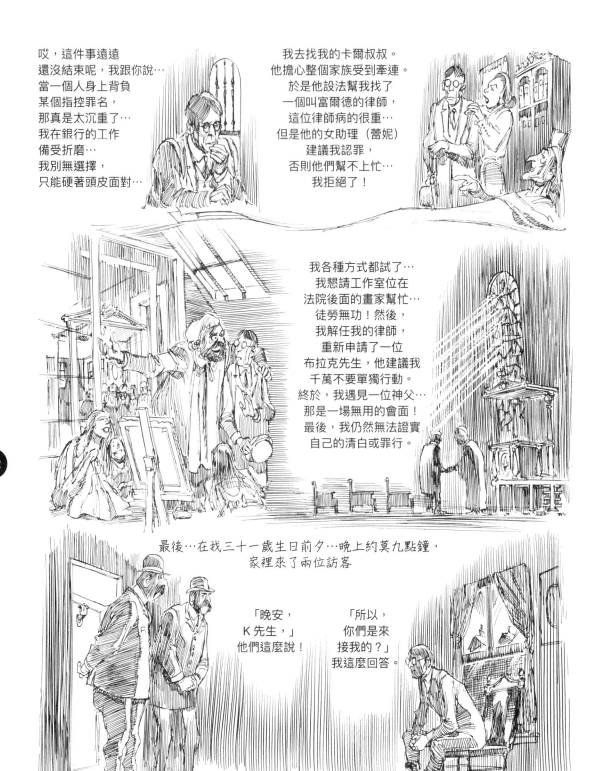

哎，這件事遠遠
還沒結束呢，我跟你說⋯
當一個人身上背負
某個指控罪名，
那真是太沉重了⋯
我在銀行的工作
備受折磨⋯
我別無選擇，
只能硬著頭皮面對⋯

我去找我的卡爾叔叔。
他擔心整個家族受到牽連。
於是他設法幫我找了
一個叫富爾德的律師，
這位律師病的很重⋯
但是他的女助理（蕾妮）
建議我認罪，
否則他們幫不上忙⋯
我拒絕了！

我各種方式都試了⋯
我想請工作室位在
法院後面的畫家幫忙⋯
徒勞無功！然後，
我解任我的律師，
重新申請了一位
布拉克先生，他建議我
千萬不要單獨行動。
終於，我遇見一位神父⋯
那是一場無用的會面！
最後，我仍然無法證實
自己的清白或罪行。

最後⋯在我三十一歲生日前夕⋯晚上約莫九點鐘，
家裡來了兩位訪客

「晚安，
K 先生，」
他們這麼說！

「所以，
你們是來
接我的？」
我這麼回答。

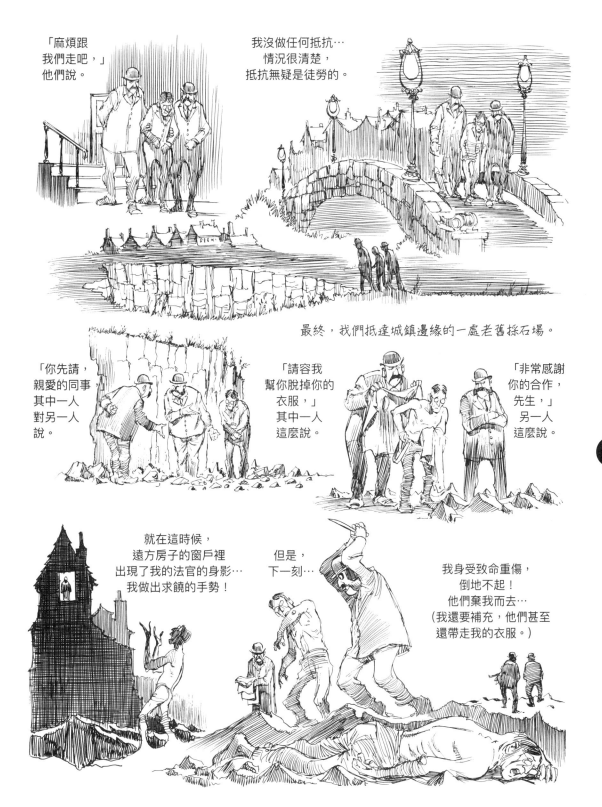

「麻煩跟我們走吧，」他們說。

我沒做任何抵抗…情況很清楚，抵抗無疑是徒勞的。

最終，我們抵達城鎮邊緣的一處老舊採石場。

「你先請，親愛的同事，」其中一人對另一人說。

「請容我幫你脫掉你的衣服，」其中一人這麼說。

「非常感謝你的合作，先生，」另一人這麼說。

就在這時候，遠方房子的窗戶裡出現了我的法官的身影…我做出求饒的手勢！

但是，下一刻…

我身受致命重傷，倒地不起！他們棄我而去…（我還要補充，他們甚至還帶走我的衣服。）

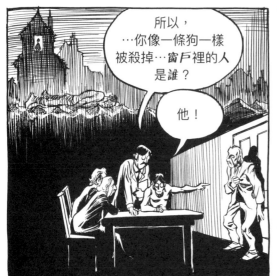

所以，
…你像一條狗一樣
被殺掉…窗戶裡的人
是誰？

他！

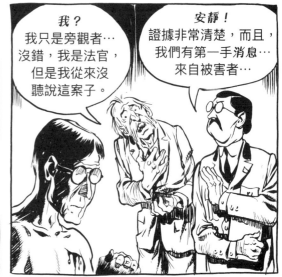

我？
我只是旁觀者…
沒錯，我是法官，
但是我從來沒
聽說這案子。

安靜！
證據非常清楚，而且，
我們有第一手消息…
來自被害者…

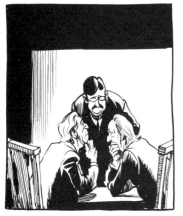

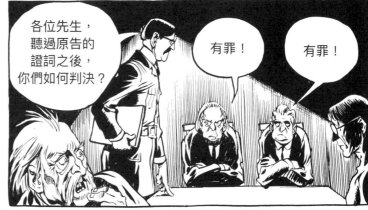

各位先生，
聽過原告的
證詞之後，
你們如何判決？

有罪！

有罪！

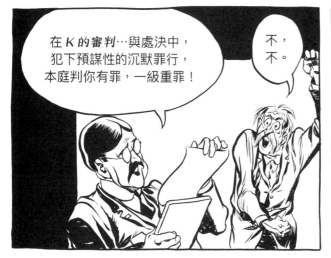

在K的審判…與處決中，
犯下預謀性的沉默罪行，
本庭判你有罪，一級重罪！

不，
不。

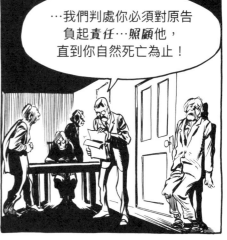

…我們判處你必須對原告
負起責任…照顧他，
直到你自然死亡為止！

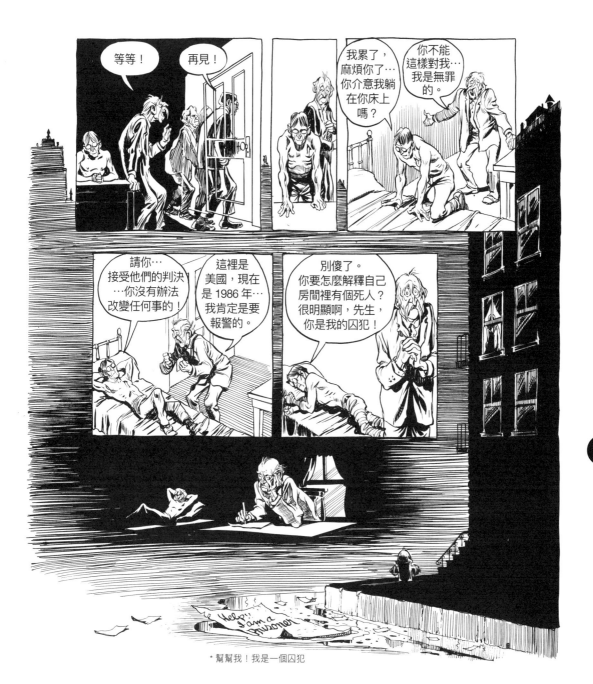

* 幫幫我！我是一個囚犯

關於寫作—後記

　　用圖像說故事的過程中，參與者面臨溝通問題是時常有的事。

　　作品轉譯為圖像之後，才進入評斷敘事的終極階段，因此寫作者必須認識出版路上的各種阻礙。

　　如果文字是唯一向讀者傳達故事的載體，幾乎不至於產生什麼誤解。但是從文字轉為視覺的呈現，結果很可能會有差異，而這也許是因為技術，乃至於時間的不足。以這種媒介說故事，作者的想法通往讀者的路徑不盡然是一條直線。以下是常見的狀況。

第 **10** 章

說故事的人

以漫畫做為媒介，持續性的冒險敘事首見於每日的報紙連載漫畫。這可以理解，因為直到 1930 年代，報紙仍是大眾主要的閱讀媒介，也是一般家戶的訂閱刊物。當時報攤與漫畫的競爭激烈，尤其是要抓住讀者忠誠度的連載漫畫，就需要說故事的技巧了。

米爾頓·卡尼夫（Milton Caniff）的《泰瑞與海盜》（Terry and the Pirates）於 1934 年登場；當時多數的連環漫畫都是自寫自畫。這個漫畫超越了插科打諢的層次，號稱是永不落幕的故事。卡尼夫將幾年前萊曼·楊（Lyman Young）在《提姆·泰勒的運氣》（Tim Tyler's Luck）中發展出的「冒險」主題再進化，不光是把純熟老練的技藝帶進這個媒介，更在每日切割片段的敘事形式中展現紮實的說故事技巧，這對即將成形的漫畫書來說非常受用。

R.C.哈維（R. C. Harvey）在他的著作《滑稽連環漫畫的藝術》（The Art of the Funnies）中讚許卡尼夫，稱他「結合了充滿異國風的故事與活靈活現的現實感，幾乎重新定義冒險連環漫畫。做為一名說書人，他藉由讓角色的血肉隨著緊張刺激的情節逐步發展，增強傳統的公式。」

《泰瑞與海盜》（1934 年）的出場序篇介紹了角色陣容，設定了故事方向。而在稍後的連載中（1935 年），卡尼夫展現了高超的故事掌控能力。要知道，每則連環漫畫的刊登都間隔一整天，他卻從來不曾流失讀者。

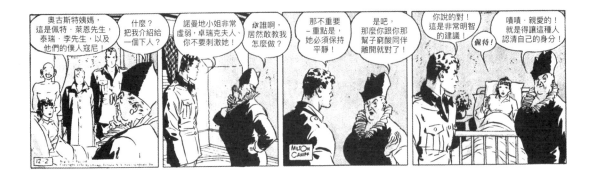

奧古斯特姨媽，這是佩特‧萊恩先生，泰瑞‧李先生，以及他們的僕人寇尼！

什麼？把我介紹給一個下人？

諾曼地小姐非常虛弱，卓瑞克夫人、你不要刺激她！

你誰啊，居然敢教我怎麼做？

那不重要－重點是，她必須保持平靜！

是吧，那麼你跟你那幫子窮酸同伴離開就對了！

你說的對！這是非常明智的建議！

佩特！

嘖嘖．親愛的！就是得讓這種人認清自己的身分！

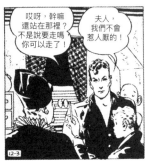

哎呀，幹嘛還站在那裡？不是說要走嗎，你可以走了！

夫人，我們不會惹人厭的！

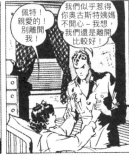

佩特！親愛的！別離開我！

我們似乎惹得你奧古斯特姨媽不開心－我想，我們還是離開比較好！

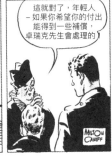

這就對了，年輕人－如果你希望你的付出能夠得到一些補償，卓瑞克先生會處理的！

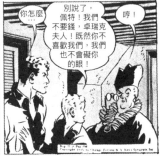

你怎麼…

別說了，我們不要錢，卓瑞克夫人！既然你不喜歡我們，我們也不會礙你的眼！

哼！

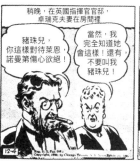

稍晚，在英國指揮官官邸，卓瑞克夫妻在房間裡

豬珠兒，你這樣對待萊恩，諾曼第傷心欲絕！

當然，我完全知道她會這樣！還有，不要叫我豬珠兒！

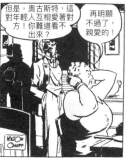

但是，奧古斯特，這對年輕人互相愛著對方！你難道看不出來？

再明顯不過了，親愛的！

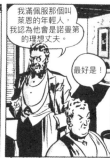

我滿佩服那個叫萊恩的年輕人，我認為他會是諾曼第的理想丈夫。

最好是！

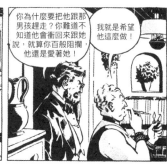

你為什麼要把他跟那男孩趕走？你難道不知道他會衝回來跟她說，就算你百般阻攔，他還是愛著她！

我就是希望他這麼做！

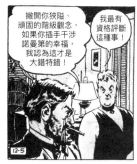

撇開你狹隘、頑固的階級觀念，如果你插手干涉諾曼第的幸福，我認為這才是大錯特錯！

我最有資格評斷這種事！

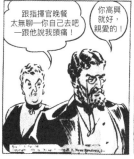

跟指揮官晚餐太無聊－你自己去吧－跟他說我頭痛！

你高興就好，親愛的！

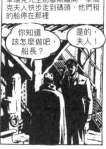

卓瑞克先生前腳剛離開，卓瑞克夫人快步走到碼頭，他們租的船停在那裡

你知道該怎麼做吧，船長？

是的，夫人！

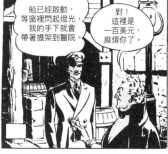

船已經啟動，等窗裡閃起燈光，我的手下就會帶著擔架到醫院。

對！這裡是一百美元，麻煩你了。

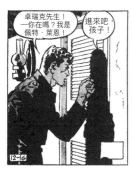
卓瑞克先生！一你在嗎？我是偏特‧萊恩！

進來吧，孩子！

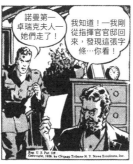
諾曼第一卓瑞克夫人一她們走了！

我知道！一我剛從指揮官官邸回來，發現這張字條…你看！

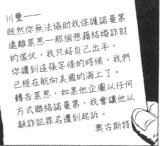
川璽——
既然你無法協助我保護諾曼第遠離萊恩一那個想藉結婚詐財的傢伙，我只好自己出手。你讀到這張字條的時候，我們已經在航向美國的海上了。轉告萊恩，如果他企圖以任何方式聯絡諾曼第，我會讓他以敲詐犯罪名遭到起訴。
奧古斯特

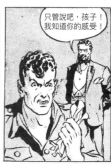
只管說吧，孩子！我知道你的感受！

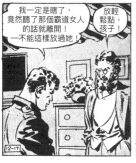
我一定是瞎了，竟然聽了那個霸道女人的話就離開！一不能這樣放過她！

放輕鬆點，孩子！

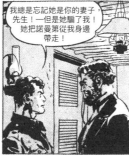
我總是忘記她是你的妻子，先生！一但是她騙了我！她把諾曼第從我身邊帶走！

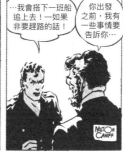
…我會搭下一班船追上去！一如果非要趕路的話！

你出發之前，我有一些事情要告訴你…

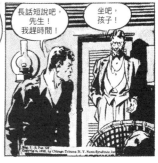
長話短說吧，先生！我趕時間！

坐吧，孩子！

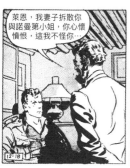
萊恩，我妻子拆散你與諾曼第小姐，你心懷憤恨，這我不怪你…

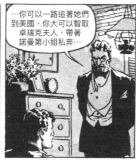
你可以一路追著她們到美國，你大可以智取卓瑞克夫人，帶著諾曼第小姐私奔…

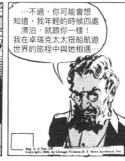
…不過，你可能會想知道，我年輕的時候四處漂泊，就跟你一樣！我在卓瑞克太太搭船航遊世界的旅程中與她相遇…

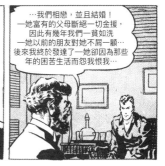
…我們相戀，並且結婚！一她富有的父母斷絕一切金援，因此有幾年我們一貧如洗一她以前的朋友對她不屑一顧…後來我終於發達了一她卻因為那些年的困苦生活而怨我恨我…

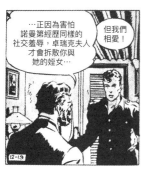
…正因為害怕諾曼第經歷同樣的社交羞辱，卓瑞克夫人才會拆散你與她的姪女…

但我們相愛！

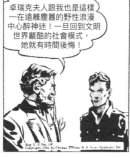
卓瑞克夫人跟我也是這樣一在遠離塵囂的野性浪漫中心醉神迷！一旦回到文明世界嚴酷的社會模式，她就有時間後悔！

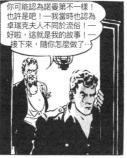
你可能認為諾曼第不一樣！也許是吧！一我當時認為卓瑞克夫人不同於流俗！一好啦，這就是我的故事一接下來，隨你怎麼做了…

到了 1957 年，從短篇連環漫畫《史提‧肯尼恩》（Steve Canyon）可以看出卡尼夫說故事的技巧臻於成熟。他在這個系列作品中展現了控制得宜的故事節奏，每篇連載之間環環相扣。他的情節鋪陳大多採標準分格，使得圖像呈現並不突兀。這除了能增強敘事節，也可以強化讀者對角色的關注。這個故事每一集連載都充滿動作場面、加速漫畫的節奏，同時仍然保持對話的力道。他對無字分格的使用爐火純青，也等於邀請讀者參與當中的「演出」。

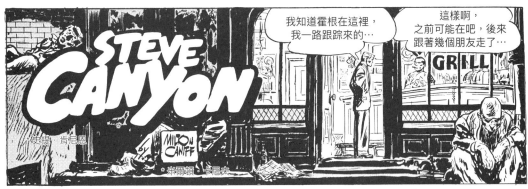

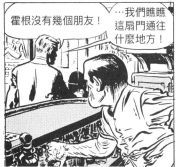

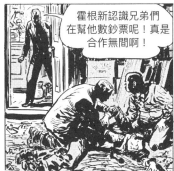

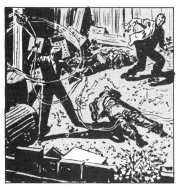

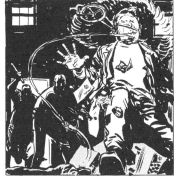

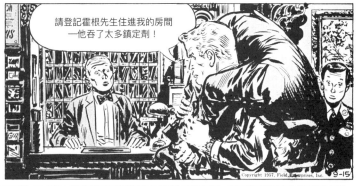
請登記霍根先生住進我的房間——他吞了太多鎮定劑！

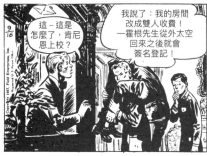
這－這是怎麼了，肯尼恩上校？

我說了：我的房間改成雙人收費！一霍根先生從外太空回來之後就會簽名登記！

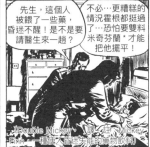
先生，這個人被餵了一些藥，昏迷不醒！是不是要請醫生來一趟？

不必…更糟糕的情況霍根都挺過了…恐怕要雙料米奇芬蘭*才能把他擺平！

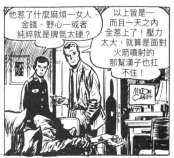
他惹了什麼麻煩—女人、金錢、野心—或者純粹就是脾氣太硬？

以上皆是—而且一天之內全惹上了！壓力太大，就算是面對火箭噴射的那幫漢子也扛不住！

*「Double Mickey」，或稱「Mickey Finn」，一種使人昏迷失能的藥物飲料

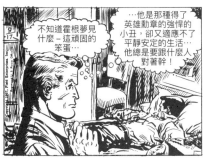
不知道霍根夢見什麼－這頑固的笨蛋…

…他是那種得了英雄勳章的強悍的小丑，卻又適應不了平靜安定的生活…他總是要跟什麼人對著幹！

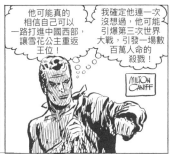
他可能真的相信自己可以一路打進中國西部，讓雪花公主重返王位！

我確定他連一次沒想過，他可能引爆第三次世界大戰，引發一場數百萬人命的殺戮！

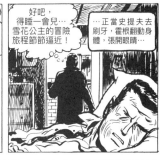
好吧，得睡一會兒…雪花公主的冒險旅程節節逼近！

…正當史提夫去刷牙，霍根翻動身體，張開眼睛…

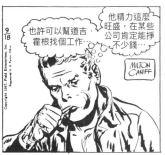
也許可以幫道吉霍根找個工作…

他精力這麼旺盛，在某些公司肯定能掙不少錢…

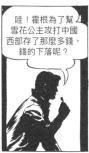
哇！霍根為了幫雪花公主攻打中國西部存了那麼多錢，錢的下落呢？

你總會想到的，肯尼恩！

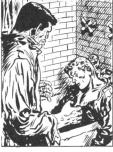
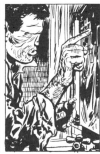

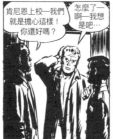
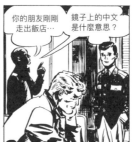
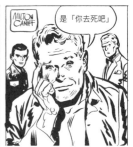
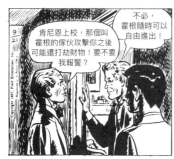

報紙連環說故事漫畫與漫畫書存在結構性的重大差異。漫畫書上的故事有確定的結局，這源自於早期漫畫書發展所建立的傳統，因為當時的廣告主打的是完整的故事。漫畫書自成一格；報紙卻與日常生活的型態連結。因此，說故事的人必須讓每日連載的冒險故事流暢銜接。卡尼夫很清楚，故事必須模仿生活經驗的自然節奏，而人類冒險的結局從來不按牌理出牌。他的作品向我們展示該如何說一則故事，使其能成為讀者日常生活的一部分。

────────

報紙連環說故事漫畫與漫畫書
存在結構性的重大差異。

────────

短篇故事情節

　　如果故事可以擴展，同樣也可以濃縮。縮短故事的成功關鍵在於保存菁華。故事主軸或主要情節必須保留，附加的戲劇化枝節則刪減到極致。保留與刪減之間的空白，留待讀者挾帶自身經驗或反思推論介入。

　　厄尼斯特・海明威（Ernest Hemingway）在他最短的短篇故事寫下：「嬰兒鞋待售，全新。」以此為基礎寫出一篇較長的故事並不難。這則故事的力量在於試金石（touchstone）的選定。它們拉攏讀者，讓他或她沉浸在記憶與經驗之海。它非常機智地強迫讀者去「書寫」這個故事。

　　藉由視覺呈現的設計可召喚特定情節背景，如下：

單頁故事

　　喬治・赫爾曼（George Herriman）是漫畫界最富創新精神的說故事人，早在 1916 年他就投入高度精簡的圖像敘事創作。他在週日版連環漫畫《瘋狂貓》（Krazy Kat）中利用圖像去搭配敘述結構緊湊的故事，而這種模式影響後繼無數漫畫故事講述者。舉列如下：

插圖－說故事的人

1937年，隨著冒險故事漫畫進入全盛時期，週日版專刊張開雙臂，歡迎優秀的插畫家參與創作技藝高超、繪製精良的連環漫畫。哈洛德・福斯特（Harold Foster）將人氣小說《泰山》（Tarzan）改編為連載漫畫，以他自己的口吻說故事，連續六年每天連載。《英勇王子》（Prince Valiant）是亞瑟王時代一位年輕騎士的故事，其中諸多角色來自古老傳說與華特・史考特爵士（Sir Walter Scott）的著作。漫畫書問世一年後，連載漫畫《英勇王子》登場；漫畫書以非常精煉的連環藝術形式來說完整的故事，傾向使用圖像與對話框，極少散文敘述；福斯特採用傳統書籍插畫的方式。在文學的世界，經典書籍插畫的地位高於漫畫，也更受重視，畢竟插畫不會干擾文本。報紙順應時勢，聘用優秀的藝術家來繪製故事插畫，形式近似漫畫，但故事主要還是仰賴文本。福斯特技藝純熟，以華麗奪目並經過充分研究的畫風，將貫穿脈絡的文本敘述減到最少。

專欄開始不久，他就脫離漫畫獨特的圖文配置原則。在這種情況下很難維持故事節奏難，從早期的連載可以看出他一邊探索連環的形式、一邊適應這樣的敘事型態（注意分格編號的重要性）。《英勇王子》這一敘事性質的插畫，是堅定為故事服務的經典案例，非常方便讀者閱讀。

> 在研究如何以
> 連環畫藝術說故事時，
> 首先應該注意的是
> 每一個分格的構圖。

在研究以連環畫藝術說故事時，首先應該注意的是每一個分格的構圖。福斯特藉由鉅細靡遺地繪製情節，維持藝術的敘事主導性。他安排角色的方式就像呈現連環漫畫所需的舞台技術。在佛斯特的故事中，情節聚焦在主要角色身上，避免過度敘述性的散文體。這種簡潔有力的結構讓他可以恰如其分的敘述一個長篇故事。透過《英勇王子》的視覺節奏可以看出這種敘事性插畫的效益。整部作品高度精確，注重細節，這不能單純視為裝飾性畫風；而是說故事的主要構成元素。

如果故事可以擴展，同樣也可以濃縮。

———————

　　R. 西科里亞克（Robert Sikoryak）展現大師級技藝，以代表性的漫畫移植經典文學作品，與其說是戲仿，其實更接近改編，並且能夠忠實的呈現圖像與文學性。以下案例是西科里亞克將但丁的長篇史詩《地獄篇》（The Inferno）（構成神曲三部曲的其中一部）濃縮成十則《巴祖卡・喬伊》（Bazooka Joe）連載漫畫（這是一場雙重濃縮的展演）。他將《地獄篇》化繁為簡，手法極為精妙，同時也保留了巴祖卡・喬伊的故事架構與角色個性！

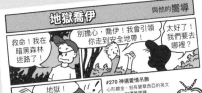

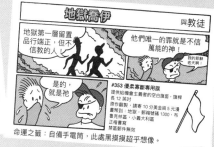

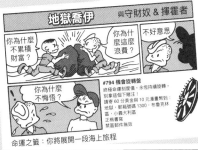

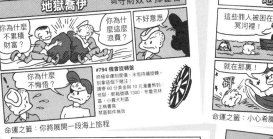

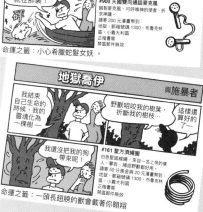

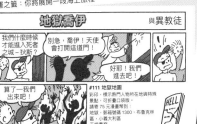

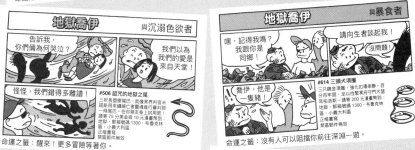

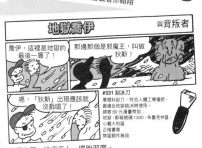

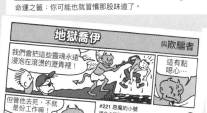

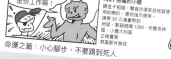

Prince Valiant
·英勇王子

IN THE DAYS OF KING ARTHUR BY HAROLD R FOSTER
*哈洛德·佛斯特著

提要
乞丐王子抓住一匹野馬並加以訓練，他自己製作馬具與皮革盔甲，然後啟程，打定主意要成為騎士。他在內陸漫遊數日，圓桌武士高文緩緩追上他。

1

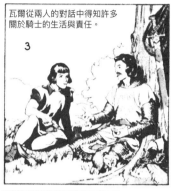

高文騎士對瓦爾無懼的神態與烹煮食物的香氣留下深刻印象，因此下馬與他交談。

2

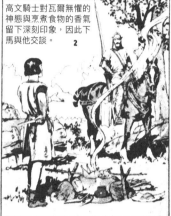

瓦爾從兩人的對話中得知許多關於騎士的生活與責任。

3

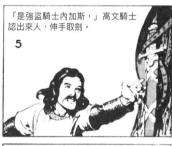

一名全副武裝的騎士與侍衛從後面逼近——靜悄悄的。

4

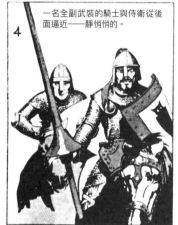

還沒來得及拔劍，他就被冒牌騎士的鎚矛給打倒在地！

6

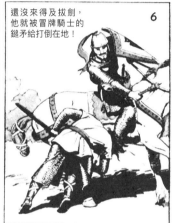

「是強盜騎士內加斯，」高文騎士認出來人，伸手取劍。

5

以這種方法擊敗騎士不合體統，卻很有效。

8

「剝光他全身，馬背上的配備全都卸下來。」

7

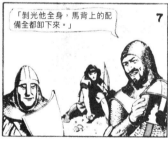

瓦爾王子倒落的阻擋住奔馳而來的侍衛。

9

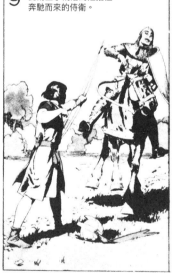

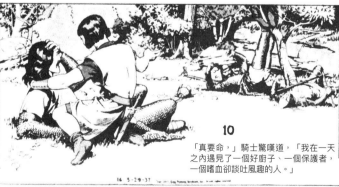

10

「真要命，」騎士驚嘆道，「我在一天之內遇見了一個好廚子、一個保護者，一個嗜血卻談吐風趣的人。」

下週：「屠龍記」

138

ATTILA THE WILD HUNS RAVAGE EUROPE SAVE THIS STAMP

Prince Valiant

*英勇王子

IN THE DAYS OF KING ARTHUR
BY
HAROLD R FOSTER

*在亞瑟王時代…

*哈洛德‧佛斯特著

433 A.D. TRULE REGAINED SAVE THIS STAMP

提要：美人輕輕吐出幾個字，克拉里斯對王位不再是威脅，阿弗瑞德成了已婚男…這個高大、粗狂喧鬧的流氓被邱比特變成一個傻笑兮兮的白痴，想當初，他震耳欲聾的笑聲與丁丁鏘鏘的劍，可是讓極北國沒一日安寧。

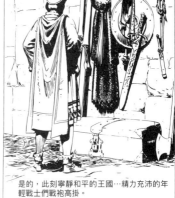

瓦爾簡直反感極了一好好一個戰鬥士被糟踏了，成為平凡無奇，某人的丈夫。

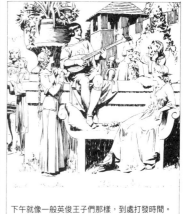

瓦爾騎著馬，一路回家，經過一個陽光普照，寧靜和平的王國。

是的，此刻寧靜和平的王國…精力充沛的年輕戰士們戰袍高掛。

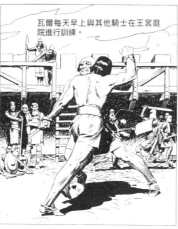

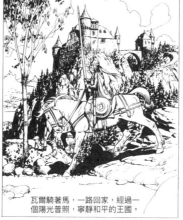

瓦爾每天早上與其他騎士在王宮庭院進行訓練。

因為國王幾乎可說是過於寬大，只有為了公共利益，他才會下令進行謀殺、處決，從來不是為了私人享樂—他的人民因為缺乏娛樂而開始抱怨。

下午就像一般英俊王子們那樣，到處打發時間。

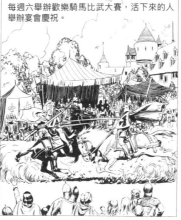

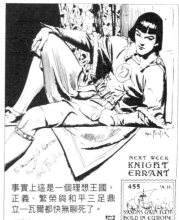

每週六舉辦歡樂騎馬比武大賽，活下來的人舉辦宴會慶祝。

ROMA SPQR FEARS THE COMING OF ATTILA

瓦爾的傍晚是最有趣的時光。學者、詩人、旅行者與哲學家齊聚在他的房間討論，他從中得知許多奇妙的事物。

112 - 4 - 2 - 39

事實上這是一個理想王國，正義、繁榮與和平三足鼎立一瓦爾都快無聊死了。

NEXT WEEK KNIGHT ERRANT

455 A.D. SAXONS GAIN FOOT HOLD IN EUROPE SAVE THIS STAMP

*羅馬 / 元老院與羅馬公民 / 畏懼阿提拉的來臨 / 儲存此印花

*下週 / 走入歧途的騎士
*薩克遜人在歐洲立足 / 儲存此印花

全圖像故事

　　我們今日所知的圖像小說，是由文字結合連環配置的藝術而成，文字的形式是敘事或對話（在對話框內），但是早期努力嘗試以圖像敘事處理文學的作品，幾乎全無文字。

* 太陽／法朗士·麥瑟黑爾

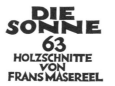

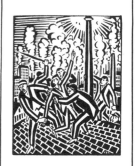
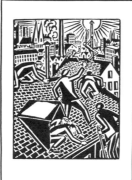
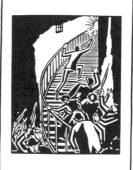

法朗士・麥瑟黑爾（Frans Masereel）是比利時一名技藝出色的木刻師，他率先擴產這一項技藝，把它當做敘事工具。

1927 年，《太陽》（Die Sonne）在德國出版，全書共六十三幅木刻版畫。

在麥瑟黑爾之後，德國藝術家奧圖・努克爾（Otto Nückel）也加入了此種創作的行列。他的木刻版畫是《命運》（Destiny）這部野心之作的構成基礎（大約兩百幅木刻版畫），大概在 1930 年進入美國書市。

這個故事的結構比較成熟，圖像敘事也更為繁複。

* 奧圖・努克爾 / 命運 / 圖片小說 / 法拉爾與萊茵哈特出版社 / 紐約

* 童年

　　研究圖像小說的形成就能發現，敘事的重責大任主要由插圖承擔。但是，隨著漫畫書籍激增，故事敘述的責任改由文字與圖畫共同分擔。這種圖文混合形式的媒介大獲成功，很快接替了全圖像的技藝，成為大家熟悉的圖像小說。林德・瓦爾德（Lynd Ward）的作品是現代圖像小說的先驅。他可能是二十世紀最具啟發性與煽惑力的圖像故事講述者。

　　瓦爾德是一名成功的書籍插畫家，以出色的木刻版畫著稱。他1937年出版的《眩暈》（Vertigo），是一本全部以木刻版畫敘事的圖像小說。全書不著一字，他訴說了一個完整又扣人心弦的故事，同時證明了這種形式的可行性。更了不起的是，《眩暈》全

書逾三百頁，文字僅偶爾使用於標誌或海報。瓦爾德以日期做為每章的標題，拉出敘事主軸。他把每一頁當成一個分格，只有單面印刷，讓每一幅圖畫漂浮在開放空間裡，讀者必須翻頁才能進入下一個分格。這讓讀者有時間停留在每幅圖畫中，說故事的人因此得到讀者的充分參與。

《眩暈》以傳統書籍形式出版，並在書店販售。有趣的是，大約在那個時期，漫畫書首度在書報攤販賣；而且《眩暈》是由主流出版社所出版。

這個故事需要讀者貢獻自己的對話，並介入在書頁之間流動的情節。這樣的排列成功證明了以圖像說故事的可行性。然而對不熟悉漫畫的讀者來說，單純追求形式創新也無法撐得太久。許多讀者認為這本書很「難」讀。雖然有些人非常欣賞瓦爾德木刻版畫的瑰麗風格，但整體來說，這件實驗作品忽略了圖文平衡結合能為閱讀帶來的強化效果。瓦爾德顯然不想遷就一個事實，那就是圖像說故事這件事，很大程度必須仰賴已經適應參與敘事過程的讀者。書中每一格場景中的動作都需要讀者投注相當心力才能理解，次要是有一定程度的「視覺識讀能力」（visual literacy）。對參與的人來說（作者或繪者），《眩暈》可以視為一個基本架構，在這個架構上，利用故事和更緊密的圖像排列來進行某種實驗。

研究圖像小說的形成就能發現，
敘事的重責大任主要由插圖承擔。
但是，隨著漫畫書籍激增，
故事敘述的責任
改由文字與圖畫共同分擔。

THE GIRL

1929

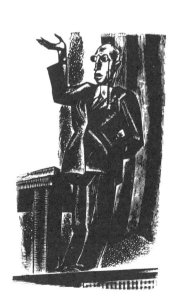

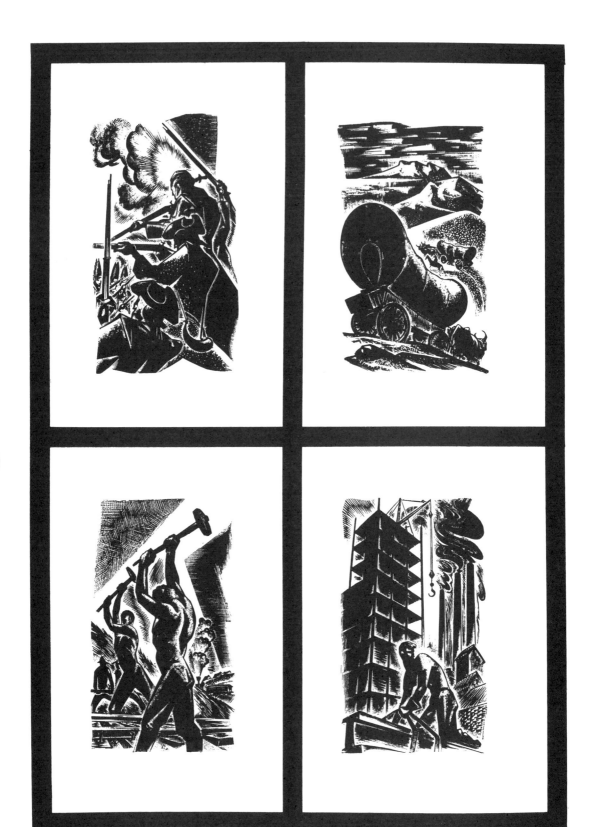

第 **11** 章

藝術風格與說故事

探討以圖像說故事時，藝術風格的議題（或問題）遲早都會浮出檯面。相較於其他元素，藝術風格有多重要？這點可以討論，但它絕對不可或缺。事實上，風格會說故事。別忘了，這是圖像媒介，讀者透過畫作理解情緒與其他抽象概念。風格不但連結讀者與繪者，也能設定氛圍並具有語言價值。不要將技術與風格混為一談。許多繪圖者把交叉影線、點畫、乾筆與水洗的手法使用得就像爵士樂手即興演出一樣。我們在此定義的風格，是指作品為傳遞訊息而呈現的樣貌與感覺。

特定圖像故事的畫風最好能夠與內容相稱，而這通常也是成敗的關鍵。相對於寫作者，這更是漫畫家必須面對的問題，畢竟是漫畫家要決定採用某種風格，並確認適合故事內容。有些漫畫家幾乎可以摹擬所有風格，但這要經過訓練。當代許多從事圖像說故事的藝術家擁有與文本相容的個人藝術風格。有些藝術家能夠因應故事需要，精妙操控不同風格。

以墨必斯（Moebius，本名尚‧吉侯 Jean Giraud）為例，他刻意改變風格，營造兩種完全不同的故事氛圍：

藍莓上尉（blueberry 西部風格）　　阿爾查克（Arzak 科幻風格）

讀者透過畫作理解情緒與其他抽象概念。
風格不但連結讀者與繪者，
也能設定氛圍並具有語言價值。

————————

　　布萊恩・李・奧馬利（Bryan Lee O'Malley）的《歪小子史考特》（Scott Pilgrim）以精力旺盛，充滿日本漫畫（manga）特質的風格呈現主角致力贏得蘿夢娜・福勞爾（Ramona Flowers）芳心的故事。隨意而生動的線條筆觸使得這兼具肥皂劇與搖滾劇特色的故事生猛帶勁。主要情節是二十三歲的歪小子力抗蘿夢娜的七位前男友。奧馬利討喜又誇張的畫風讓讀者立刻著迷，沉浸在故事活潑歡樂的魅力當中。

阿特・斯匹格曼（Art Speigelman）在《鼠族》（Maus）中，
依據該書特性，操作一種用來鋪陳故事的風格。整體看來，給人
一種在集中營裡完成並私運出來的印象，圖像本身就在說故事。

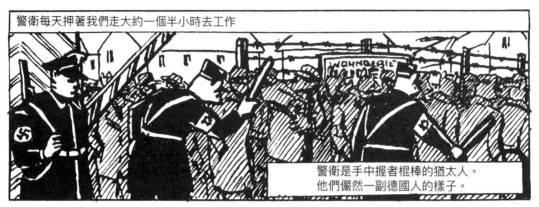

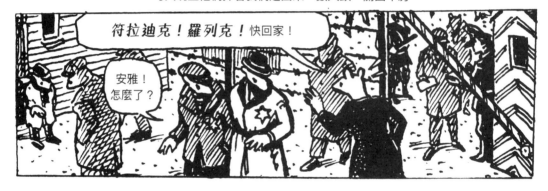

羅伯特・克朗姆（Robert Crumb）為捷克作家圖像傳記《卡夫
卡》（introduction to kafka）繪圖，他寫實風格的插畫地成功地敘
述故事。

說故事的人的聲音

最棒的圖像說故事表現是心靈上的傳遞，這是受到說故事人的熱情驅動，將故事的情感電荷帶給讀者。阿爾·卡普（Al Capp）的長篇連載漫畫《小阿布納》（Li'l Abner）就是一個經典例子。讀者可以「感受」說故事人的全心投入，並「聽見」他在畫作後面大笑。卡普在每日連載專欄中持續發展這個活力充沛的故事，讀者甚至還沒消化故事內容就先發笑了，下面幾則例子還算比較薄弱。

小阿布納 經驗豐富　　　　　　　　　　　　　　阿爾·卡普

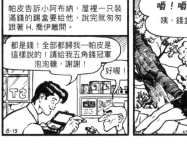
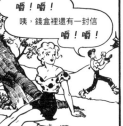
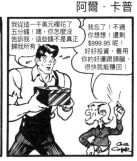

小阿布納 相信優庫姆　　　　　　　　　　　　　阿爾·卡普

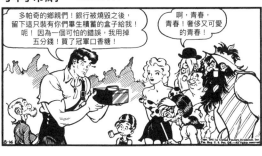
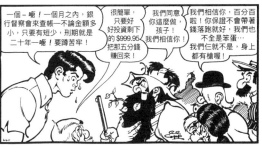

小阿布納 多麼幸運的巧合！　　　　　　　　　　阿爾·卡普

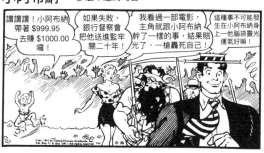
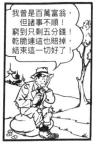
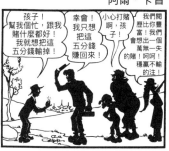

小阿布納　踏錯第一步！　　　　　　　　　　　　　阿爾·卡普

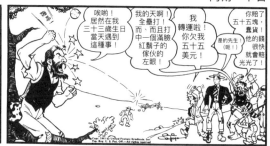

小阿布納　少數靠邊站　　　　　　　　　　　　　　阿爾·卡普

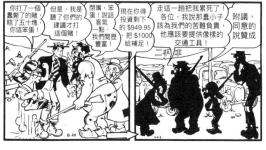
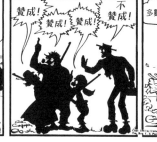

小阿布納　投顧老師要衣裝　　　　　　　　　　　　阿爾·卡普

小阿布納　男生女生配！　　　　　　　　　　　　　阿爾·卡普

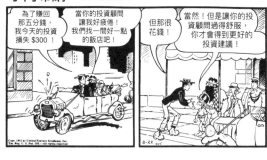
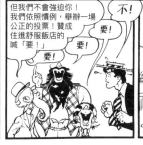
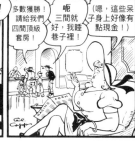

154

小阿布納　英勇多帕奇的作風　　　　　　　　　　　　阿爾·卡普

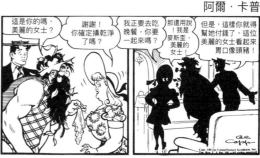

小阿布納　吃光獲利　　　　　　　　　　　　　　　阿爾·卡普

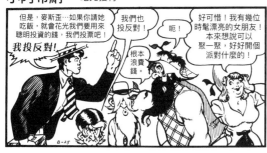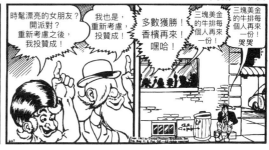

…說故事的人本身

說故事的人總是被視為
（也以某種方式成為）敘事
的一部分。儘管這是一種
講求紀律的媒介，仍包含各
種無法控制的元素，包括風
格、刻板印象的選取、暴力
如何描繪、男人與女人、衝
突的解決方式，種種都暴露
了說故事人的特質。說故事
的人承擔著選取刻板印象、

> 說故事的人
> 承擔著選取刻板印象、
> 描繪暴力、
> 解決衝突的責任。

描繪暴力、解決衝突的責任，他的偏好與價值觀會透過畫作顯現，
因為故事中各個角色的「演出」都來自創作者對人類行為的私人
記憶。舉例來說，在安排某一角色面對巨大的不幸時，角色表現
的各種傷心姿態，都源自說故事人的內在。用圖像說故事的人必
須願意坦露自己的情緒。

感傷、濫情、暴力與色情，通常是建構一則故事的特色，並在說故事人的掌控下，成為故事的素材。

- 感傷的定義是，因為情感、理想主義與懷舊等相關情緒觸動而產生的一種態度。
- 濫情（Schmaltz）源自於意第緒語（yiddish，編按：猶太人使用的其中一種語言，德語、希伯來語等的混合語言），意為「油膩的」或「肥的」，應用在說故事方面則指情感泛濫與過度感傷。
- 暴力描繪身體掙扎的活動。
- 色情在圖像說故事中可以被定義為一種過度的、剝削式的，意圖刺激欲望的性活動。

說故事的人不只對讀者有一定責任，說到底，對自己更是如此。故事有影響力，這迫使說故事的人做出某些選擇。這個故事會造成什麼影響？說故事的人希望自己被視為作品的一部分嗎？他願意遵從的道德標準底線是什麼？

市場機制

用圖像說故事的人無法自外於市場機制。漫畫的本質是視覺性的，這也是把整組內容打造成產品的根本。畫作直接影響銷售，位於行銷末端，負責把產品交到讀者手上的經銷商與批發商都明白這個道理。於是，這激勵創作者重視形式更勝於內容，市場機制因此發揮了創造性的影響。因為用圖像說故事的人追求市場肯定，自然由圖像主導敘事；而圖像說故事人希望維持讀者群，圖像自然也繼續為敘事服務。

終於，聊聊未來吧

用圖像說故事的人最終必須思考這個媒介的未來。不斷進步的科技影響著溝通的環境。

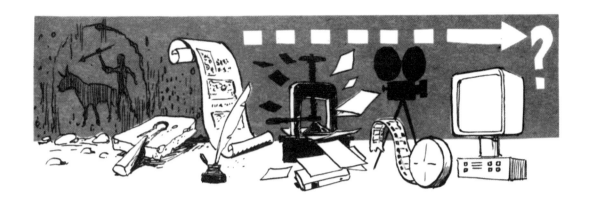

　　從上面這幅圖像傳播的歷史縮影可以看出思考未來的正當性。
使用的載體至今仍在持續演進。

　　因此，我提出以下問題來總結對圖像說故事的考察：

1. 人類所說的故事是否因為新的傳播方式而產生改變？
2. 在人類溝通的過程中，圖畫扮演何種角色？
3. 科技進步如何影響根本的圖畫說故事技巧？
4. 有多少經典的溝通載體因為遞送方式的進步而消失了？
5. 網路與數位科技如何改變受眾？

　　這些問題都不會有簡單的答案，但是思考這些問題有助於發展
出有效、可運作的觀點，對以圖像說故事的人來說，這永遠都是
必要的。

第 **12** 章

漫畫與網路

　　傳播的方法對溝通藝術創作往往產生關鍵影響。漫畫正是一種與出版方式息息相關的傳播媒介。由於現代溝通載體與時俱進，遞送速度與影像品質加速提升，而有效回應社會需求，使得創作風格與技術，以及閱讀圖像故事的節奏都受到影響。

　　數位科技已經開始與紙本競爭，數位的優勢現在值得創作者關注。讀者的面貌隨著個人電腦出現與網路文化發展而拓展。線上圖像說故事或網路漫畫的重要性日增。軟體、桌上型掃描器、觸控筆如今跟軟頭筆、沾水筆、墨水並列為基本工具。不過說故事的基本要素依然保存。

　　紙本與數位漫畫的閱讀習慣相同，連環畫藝術應該遵循這個紀律。

　　傳統紙本漫畫書刊的垂直長寬比例與一般電腦螢幕的水平尺寸不同。如果要讓單頁尺寸符合電腦螢幕、不需滾動，就要改變版型。有些說故事人則徹底放棄紙本，專為網路開發內容。

　　這個決定影響畫作的明確程度、美術字的易讀性、排版，以及其他製作層面，這些面向在不久之前只有紙本漫畫書刊需要注意。

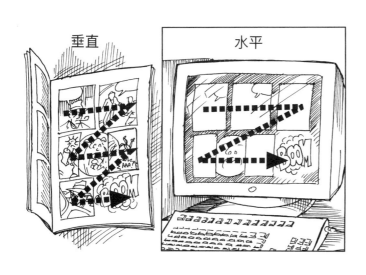

垂直　　水平

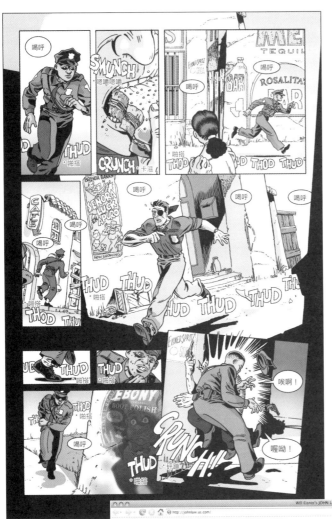

數位科技
已經開始與
紙本競爭，
數位的優勢
現在值得創作者
關注。

無限畫布

　　無限畫布讓讀者能夠在說故事人所設計的大場域之中一邊滾動畫面，一邊跟隨意象與文字流。這個格式提供了寬廣的圖畫部署與分格布局空間，並透過對頁面的導引控制，讓讀者參與其中。

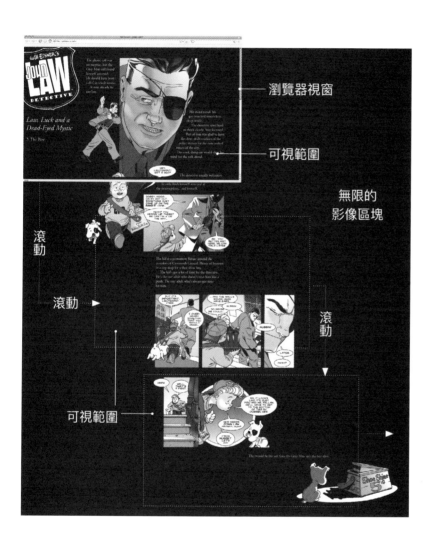

瀏覽器視窗

可視範圍

無限的
影像區塊

滾動

滾動

滾動

可視範圍

網路漫畫再探

網路漫畫已然成為藝術表現的重要場域。在線上視覺敘事的先驅者們證明此領域創造潛力的同時，營利網站也成功開發靈活的商業模式，足以展現網路漫畫風格的多樣性，並建立起符合讀者與顧客需求的各種系統。

產製網路漫畫需要一定程度關於電腦、平面設計套裝軟體的技術認識，還得知道如何在線上「出版」自己的作品。創作者可以從頭到尾一手包辦；也有線上社群、公司在各個階段提供協助。

把作品準備好、放上網路的方法有好幾種：將原始作品（鋼筆或墨水筆畫、混和媒材等）數位化，或者使用 Photoshop、Painter 這類特殊軟體程式；Illustrator、Freehand 這類向量繪圖套裝軟體。繪圖板、平台掃描器等工具也在使用之列。

所有網路圖像檔每英吋列印點數應為 72 dpi（dots per inch），一般而言，為了維持畫質，原始圖檔應該要以更高的解析度掃描，上傳前再降到 72dpi 並進行最佳化。

畫作傳輸到電腦的幾個建議方式

掃描黑白作品時，掃描解析度至少要設在 800dpi，點陣圖格式，存成 TIFF 檔（Tagged Image File Format，標籤圖檔格式）。這樣可以保留高反差，呈現純粹的黑白像素。

灰階或彩色畫作的掃描解析度設在 300dpi。灰階（grayscale）格式主要用在表現明暗色調的畫作（鉛筆等）；RGB 格式用於彩色畫作（油彩、水彩等），存成 TIFF 檔可保留所有灰階或彩色訊息。

多數畫作的上色與調整都是採用 Photoshop 或 Firworks 這類軟體完成。這些程式能夠配合在網路上觀看的需要，以 72dpi 的解析度來儲存最後的圖檔。最普遍的格式是 GIF（Graphics Interchange Format，圖像交換格式）、JPEG（Joint Photographic Experts Group，聯合圖像專家小組）與 PNG（Portable Network Graphics，可攜式網路圖像）。

這些最終的圖檔通常以 HTML（Hypertext Markup Languag，超文本標記語言）進行配置，首先將檔案上傳至一個 FTP 網站（File Transfer Protocol，檔案傳輸協定），透過像微軟 Internet Explorer 這類的網路瀏覽器進入，直接導向某個特定網頁，或 URL（Uniform Resource Locator，統一資源定位符）——好比 www.willeisner.com 這個網站。

大家「說」故事

　　以圖像為媒介的說故事人如果讓科技與畫作的簡潔性主導整部作品，當然不足以支撐故事。對基本哲學層面進行探索有助故事敘述。

　　以下幾位思想家對圖像說故事的藝術貢獻了許多具有參考價值的意見。

　　喬瑟夫‧坎貝爾（Joseph Campbell） 在《千面英雄》（The Hero with a Thousand Faces）一書中對神話的本質與故事功能提出論述。他認為神話是故事運作的核心。「人類世界不論各個時代、各種情況，神話始終存在；不論人類的肉體與心靈如何因應挑戰，神話都是生氣蓬勃的啟發。神話是一個神祕的開口，宇宙無盡的能量從這裡澆灌，進入人類的文化訴求當中。」

　　坎貝爾開宗明義說道：「變形的故事，不論原始粗糙或結構複雜，源源不絕地出現，著實令人驚奇……這就是神話的本分……童話故事則是要揭露特定的危險……這就是貫穿悲劇與喜劇，黑暗的內在之路。」

　　說故事的人運用英雄人物訴說自己的故事時，坎貝爾認為：「擁有超凡能力的強大英雄……力拔山兮，為自己與我們每個人帶來驚世榮光。」他並且強調：「尋常冒險始於某人的某物被另一個人奪走，或者某人覺得自己群體的同伴欠缺某種應該享有的尋常體驗，於是這個人展開一連串非比尋常的冒險，然後他終於發現所欠缺的是什麼，或者找到救命靈丹。」

　　羅傑‧D. 亞伯拉罕（Roger D. Abrahams） 在《非洲民間故事》（African Folktales）一書中，亞伯拉罕斯提醒我們，非洲人以意象說故事的歷史悠久。這與圖像相關，因為雕像、面具、舞蹈姿態搭配著文字和音樂，用來傳播故事。村落歷史學者、表演者與哲學家透過這種方法，不需仰賴紙本技術就能處理部落的教育與社會行為。

　　亞伯拉罕是民間故事專家，對圖像說故事人提出非常中肯的看法。他認為：「寓言及其傳遞的訊息實則為一。故事就像諺語，做為去個性化、普遍化的方法，故事藉著敘述特定人物的行為，其實說的正是一般人在特定情況下的因應之道。」部落社會的

故事通常反映農耕環境。故事關注的重點是農作物收成與家畜飼養。由於氣候變化莫測與自然資源不足導致飢餓與疾病，故事講述中通常反映性能力對於家族繁衍與生存的重要。危機時刻不惜偷竊食物，或者疏於照顧兒童，將會決定群體的凝聚或離散。因此他說，「面對天然災害，或者瀕臨險境的人們掙扎著確保聚落生存，這時該如何建立家庭或者友情連結……沒有比這個更重要或更值得關注的主題了。」

這些故事裡的主角多半是動物，他們的特質早為讀者所熟悉。在以戲劇、舞蹈或默劇演出故事時，演員穿戴繪有動物意象的面具或服裝做為說故事的工具。所以說，「整個非洲，故事是屬於動物的。」老鼠、野兔、蜘蛛與胡狼被視為聰明的動物，在故事中扮演攻擊，或撩撥規則與界限的角色，挑戰社群和諧。這樣的故事以一種間接、客觀的方式導入深刻的討論。

拉迪拉斯・塞吉（Ladislas Segy） 部落敘事通常超越口語表達的境界，並伴隨著藝術創作呈現。非洲藝術很清楚地展示功能性的意象。當美術創作被當成一種語言，就要遵循一種非常不同，卻與原始雕塑有關的紀律。

塞吉在《非洲雕塑會說話》（African Sculpture Speaks）這本書中指出原始社會藝術與故事的關係。「非洲人，」他說，「缺乏書面語，神話─文學─都裝在腦子裡，一代一代以口語傳述。雕塑是附加的語言，非洲人透過雕塑來表達內在生命，與看不見的世界溝通。」事實上，非洲人生活中的每一個行為都有其儀式，而每一個儀式都有相應的圖畫，圖像內容繪製的情感性更甚於智識性，但根據塞吉的說法，它同時也具備實用性。因為雕塑的功能（特別是用於默劇或舞蹈）本來就眾所周知地與故事有關。它不同於紙本上的意象，並非某個連環序列的一部分，而是自身包裹著一個故事。雕塑是「以可塑的語言言說」，作者把這種藝術形式的焦點歸因於書面語的缺乏。

E.H. 宮布利希（E. H. Gombrich） 認為在以圖像說故事時，藝術的品質是無法規避的考量。在《藝術與錯覺》（Art and Illusion）書中，宮布利希討論了評價畫作時的一些心理因素。他指出，一般認為「跟照片一樣精確」即達到藝術的卓越。因此他聲稱，「美學……棄守自身的主張，而去關心再現是否令人信服

……這是藝術錯覺的問題。」宮布利希提及過去幾位藝術大師，他們既是偉大藝術家，同時也是錯覺大師。他進一步指出，「再現的歷史與認知心理學日益交錯混合。」他認為，沒有能力複製臨摹自然，源自於沒有能力看見自然。「對骨骼結構與解剖學一無所知的人，相較於對此了然於心的人，兩者所繪的人物截然不同……兩者以不同的眼光去看待同一個的生命體。」宮布利希告訴我們，藝術語言真正的奇蹟在於它教會我們重新觀看可見的世界，同時帶給我們錯覺，以為竟然可以看見那不可見的心靈領域。

延伸閱讀

有關現代故事敘述所運用的最新圖像技藝的討論，在圖書館中並不多見，也是可以理解的。無論如何，對這個領域的從業人員來說，很值得好好研究並理解故事敘述究竟是怎麼一回事，因為它先於敘事，是整個敘事過程的基礎。

羅傑‧D. 亞伯拉罕（Roger D. Abrahams），《非洲民間故事》（African Folk Tales）New York：Pantheon Press，1983。

奧古斯塔‧貝克與艾林‧格林（Augusta Baker and Ellin Greene），《說故事的藝術與技術》（Storytelling：Art & Technique）New York：Bowker，1987。（Storytelling as it is practiced in the United States）

喬瑟夫‧坎貝爾（Joseph Campbell），《千面英雄》（The Hero with a Thousand Faces）Princeton，N.J.：Princeton University Press，1949。

E. H. 宮布利希（E. H. Gombrich），《藝術與錯覺》（Art and Illusion）Princeton，N.J.：Princeton University Press，1960。

諾瑪‧J. 利沃（Norma J. Livo），《說故事：程序與練習》（Storytelling：Process & Practice）Littleton，Colo.：Libraries Unlimited，1986。（The art of storytelling）

史考特‧麥克勞德（Scott McCloud），《了解漫畫》（Understanding Comics）New York：HarperCollins，1993。

邁克爾‧羅默爾（Michael Roemer），《說故事》（Telling Stories）Lanham，Md.：Rowman & Littlefield，1995。（Narrative technique in storytelling）

拉迪拉斯‧塞吉（Ladislas Segy），《非洲雕塑會說話》（African Sculpture Speaks）New York：Farrar，Straus & Giroux，1952。

馬克 B. 塔潘著，馬丁 J. 派克編輯（Mark B. Tappan and Martin J. Parker，editors），《敘事與說故事：了解道德發展的意涵》（Narrative and Storytelling：Implications for Understanding Moral Development）San Francisco：Jossey-Bass，1991。

有開設漫畫創作課程的學校

- 卡通研究中心（The Center for Cartoon Studies）
- 庫伯特學校（Joe Kubert School of Cartoon and Graphic Art）
- 羅德島設計學院（Rhode Island School of Design）
- 薩凡納藝術設計學院（Savannah College of Art and Design）
- 紐約市視覺藝術學院（School of Visual Arts in New York City）

他是一位年邁的水手，
他自三個行人中攔住一人，
「你的鬚髮長眼睛亮，
你為何將我阻攔？

賓客已到齊，宴席已擺開：
遠遠就能聽見歡聲笑語。」

他炯炯的目光讓行人駐足 ——
婚宴的賓客停下腳步，
像三歲孩子般聆聽：
老水手如願以償。

婚宴的賓客坐在石頭上：
不由自主細細聽；
於是老人絮絮說，
這兩眼灼灼的水手啊。

摘自《古舟子詠》
（The Rime of Ancient Mariner）
─塞繆爾‧泰勒‧柯勒律治
（Samuel Taylor Coleridge）

中英詞彙對照表

國家圖書館出版品預行編目資料

圖像說故事與視覺敘事/威爾.艾斯納(Will Eisner)著；蔡容譯. -- 二版. -- 臺北市：易博士文化, 城
邦事業股份有限公司出版：英屬蓋曼群島商家庭傳媒股份有限公司城邦分公司發行, 2023.06
　　面；　公分
譯自：Graphic storytelling and visual narrative
ISBN 978-986-480-302-6(平裝)
1.CST: 圖像學 2.CST: 漫畫
940.11　　　　　　　　　　　　　　　　　　　　　　　　　　　　　112007291

DA5006

圖像說故事與視覺敘事

原 著 書 名／Graphic Storytelling and Visual Narrative
原 出 版 社／W.W. Norton & Company, Inc.
作　　　者／威爾・艾斯納（Will Eisner）
譯　　　者／蔡宜容
選 書 人／邱靖容
系 列 主 編／邱靖容
執 行 編 輯／林荃瑋、何湘葳

業 務 經 理／羅越華
總 編 輯／蕭麗媛
視 覺 總 監／陳栩椿
發 行 人／何飛鵬
出　　　版／易博士文化
　　　　　　城邦文化事業股份有限公司
　　　　　　台北市中山區民生東路二段 141 號 8 樓
　　　　　　電話：(02) 2500-7008　　傳真：(02) 2502-7676
　　　　　　E-mail：ct_easybooks@hmg.com.tw
發　　　行／英屬蓋曼群島商家庭傳媒股份有限公司城邦分公司
　　　　　　台北市中山區民生東路二段 141 號 2 樓
　　　　　　書虫客服服務專線：(02)2500-7718、2500-7719
　　　　　　服務時間：週一至週五上午 0900:00-12:00；下午 13:30-17:00
　　　　　　24 小時傳真服務：(02)2500-1990、2500-1991
　　　　　　讀者服務信箱：service@readingclub.com.tw
　　　　　　劃撥帳號：19863813
　　　　　　戶名：書虫股份有限公司
香 港 發 行 所／城邦（香港）出版集團有限公司
　　　　　　香港灣仔駱克道 193 號東超商業中心 1 樓
　　　　　　電話：(852) 2508-6231　　傳真：(852) 2578-9337
　　　　　　E-mail：hkcite@biznetvigator.com
馬 新 發 行 所／城邦（馬新）出版集團【Cite (M) Sdn. Bhd.】
　　　　　　41, Jalan Radin Anum, Bandar Baru Sri Petaling,
　　　　　　57000 Kuala Lumpur, Malaysia.
　　　　　　電話：(603)9056-3833　　傳真：(603) 9057-6622
　　　　　　E-mail：services@cite.my
美 術・封 面／簡至成
製 版 印 刷／卡樂彩色製版印刷有限公司

■ 2020 年 10 月 15 日初版
■ 2023 年 06 月 20 日二版
ISBN 978-986-480-302-6

城邦讀書花園
www.cite.com.tw

Printed in Taiwan
著作權所有，翻印必究
缺頁或破損請寄回更換

定價 800 元　HK$267